1 MONTH OF
FREE
READING

at
www.ForgottenBooks.com

By purchasing this book you are eligible for one month membership to ForgottenBooks.com, giving you unlimited access to our entire collection of over 1,000,000 titles via our web site and mobile apps.

To claim your free month visit:
www.forgottenbooks.com/free722030

ISBN 978-0-428-36642-1
PIBN 10722030

L'ART IMPRESSIONNISTE

IL A ÉTÉ TIRÉ

Cinquante exemplaires numérotés à la presse, savoir :

Nᵒˢ 1 à 25. — Exemplaires sur papier des Manufactures impé-
riales du Japon, avec eaux-fortes sur Japon;

Nᵒˢ 26 à 50. — Exemplaires sur papier de Hollande, avec eaux-
fortes sur Japon.

MANET

161/21

MANET

VENISE

L'ART IMPRESSIONNISTE

D'APRÈS LA COLLECTION PRIVÉE

DE

M. DURAND-RUEL

TRENTE-SIX EAUX-FORTES, POINTE-SÈCHES ET ILLUSTRATIONS

DANS LE TEXTE

DE

A.-M. LAUZET

PARIS

TYPOGRAPHIE CHAMEROT ET ·RENOUARD

19, RUE DES SAINTS-PÈRES, 19

—

1892

DEGAS

CHEVAUX AU PATURAGE

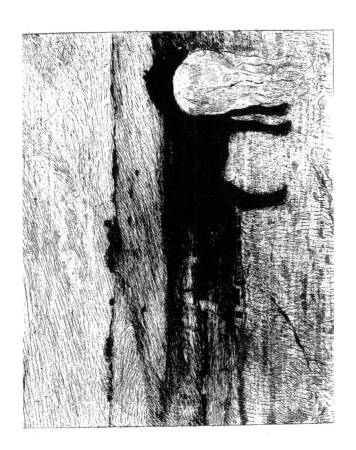

L'IMPRESSIONNISME

 UL artiste fortement éduqué ne conteste aujourd'hui la gloire de Manet : bientôt elle recevra la consécration officielle du Louvre. Pareillement, la réputation de MM. Degas, Monet, Pissarro, Renoir est dûment installée et les gens de goût apprécient le talent de M. Sisley, de Miss Cassatt, de Mᵐᵉ Morizot. Dans les galeries les plus respectables, les ta-

bleaux impressionnistes ont pris place à côté des chefs-d'œuvre d'autrefois. L'éducation du public, lentement, s'est faite.

Vingt années d'œuvres fortes ont fait taire les railleries. Les moins renseignés des critiques s'inquiètent. C'est l'unanime reconnaissance de l'évolution accomplie. L'époque de pénible lutte pour l'affirmation des principes est désormais close.

Mais nous ne sommes pas loin des temps où l'opérette bafouait de ses calembours l'effort de tels peintres.

A cette période initiale, un homme se trouva, M. Durand-Ruel, qui comprit l'impressionnisme et risqua, pour le défendre, sa situation commerciale et sa réputation d'expert avisé.

En 1870, à Londres, il fut mis en rapport avec MM. Monet et Pissarro par Daubigny, fort épris du vigoureux talent des deux peintres.

Il vit quelques-unes de leurs œuvres, constata leur effort, l'aima et, dès son retour en France, s'en fit hardiment le protagoniste. Avec le zèle ardent de la foi, il mit à profit son auto-

rité sur les amateurs de goût, pour leur faire
apprécier cette peinture. Et, dès l'an 1873, il
publia un album de trois cents eaux-fortes où,
à côté des œuvres les plus célèbres de Rousseau,
Corot, Dupré, Troyon, etc., figuraient des repro-
ductions de tableaux de Manet, de MM. Degas,
Monet, Pissarro, Puvis de Chavannes, Sisley.
Cette association de jeunes talents encore mé-
connus aux gloires les plus incontestées de
l'École de 1830 était une éloquente affirmation
de sympathie.

Mais combien d'autres démonstrations furent
encore nécessaires pour convaincre les ache-
teurs de l'excellence de la technique nouvelle,
si logique, si raisonnée et appliquée dans un
but parfaitement net ! Que de fois il fallut dé-
finir précisément la tentative des impression-
nistes ; faire l'historique de leurs progressives
conquêtes jusqu'au jour où, intégralement
maîtres de leur méthode, ils parvinrent à de
si somptueuses réalisations ; montrer par quels
liens étroits ces paysagistes se rattachent à
leurs prédécesseurs immédiats, Corot, Millet,
Diaz, Rousseau, Daubigny, Jongkind !

M. Durand-Ruel dut expliquer qu'à l'exemple
de leurs aînés, ces nouveaux venus se préoc-
cupaient d'illuminer leurs toiles de limpides
clartés et d'orner leurs compositions des har-
monies dont s'enveloppent les aspects de la
campagne.

Mais plus encore que les peintres de l'École
de Fontainebleau, ils récusèrent les conven-
tionnelles interprétations des sites champê-
tres, la sentimentalité et l'apprêt de certaines
scènes rurales, la grâce banale des paysages
historiés ; plus qu'eux aussi, ils tâchèrent de
blondir l'atmosphère de leurs toiles.

Émus par la joie calme et la poésie des
champs, ils comprirent que le but de tout ar-
tiste était de rendre avec sincérité des impres-
sions personnellement reçues, et, s'affranchis-
sant de tout protocole académique pour entrer
en relations avec la nature, ils l'étudièrent,
chacun avec sa vision. Au lieu de fastidieuses
séances dans le jour douteux des ateliers, sous
la contrainte d'un maître qui suggère sa ma-
nière et ses procédés, ce furent des courses

quotidiennes dans les banlieues, de profitables études en plein air, à Montmartre encore agreste et dans les forêts d'alentour.

Ils s'efforcèrent de restituer les sites, les arbres, les clartés dans l'exacte sensation qu'ils en reçurent. En leurs premières œuvres déjà se manifeste leur fièvre de lumière. Par un métier entièrement libre et personnel qui cherche à réaliser des sensations instinctives, ils voulurent envelopper les champs, les bois, les eaux des rayonnements solaires, des vapeurs ambrées qui si délicatement les estompent et les noient.

Le soir les réunissait au Café Guerbois. Ils parlaient de leurs essais, émettaient des hypothèses relatives à la technique à suivre et développaient par le raisonnement les résultats matériels acquis. Se communiquant le fruit de leurs recherches personnelles, réciproquement ils s'influençaient. C'est donc avec quelque injustice que le public, toujours friand d'individualités, fit de Manet l'initiateur unique de la peinture nouvelle. En vérité, tous collaborèrent à l'évolution et, pas plus que les efforts

de ses camarades, ceux de Manet ne purent l'ac-
célérer.

Résolus à ne peindre qu'avec des tons purs,
ils expurgèrent peu à peu leur palette du noir,
cette non-couleur, puis proscrivirent les ocres
et les bruns : ils n'usèrent plus que des six cou-
leurs de l'arc-en-ciel.

Leur palette ainsi élucidée, ils firent vibrer,
en leurs toiles, de plus chaudes et harmo-
niques lumières, ils éclairèrent d'un jour plus
somptueux l'intimité de leurs paysages.

Les ombres se teintèrent. Ce fut une gamme
eurythmique de tons purs, associés en valeurs
vigoureuses ou douces, selon le tempérament
de chacun. Respectueux des colorations de
la nature, ils comprirent aussi l'ample signi-
fication de ses lignes et les interprétèrent
éloquemment : la pente d'un coteau et l'affais-
sement d'un vallon, les volutes d'une arbores-
cence, la courbe d'un fleuve, les attitudes du
corps humain, la dispersion des nuages au ciel
furent traités selon les arabesques qu'ils des-
sinent. Tous les rythmes de couleurs et de
lignes furent ainsi dégagés.

CLAUDE MONET

CABANE DE DOUANIER A POURVILLE

CLAUDE MONET

CABANE DE DOUANIER À POU

Ils comprirent que les rayons solaires frappant les objets naturels en modifient le modelé ; ils dessinèrent largement par masses d'ombres et de lumières, négligeant les détails infinis qui, au lieu d'accentuer la vérité d'expression, lui nuisent, et rendirent ainsi l'aspect caractéristique des êtres et des choses dans des atmosphères radieuses.

Leur fidélité à observer la nature et l'influence de la lumière solaire sur les objets naturels leur montra les complètes métamorphoses des aspects champêtres selon les conditions de température, de saison et d'éclairage. Les impressions reçues d'un même site varient infiniment, d'après l'intensité et le ton de la diffusion astrale. Un même motif, sans cesse modifié par la hauteur du soleil dans le ciel, sera prétexte à des effets très dissemblables. Par un rendu fougueux, rapide et sûr des sensations éprouvées, nos peintres s'ingénièrent à fixer la fugacité de ces effets si mobiles, appliquant ainsi dans toute sa rigueur leur principe d'art qui veut la représentation des objets de la nature dans une lumière nor-

male et la notation exacte de toutes les influences du soleil sur eux. Nous étions loin des paysages clandestinement éclairés, colorés arbitrairement, et des imaginaires compositions où, sous des feuillages opaques comme des voûtes de catacombes, folâtraient d'immarcescibles nymphes. La tourmente de paysages mélodramatiques, la fantaisie des éclairages captieux, dont les premiers peintres du plein air s'étaient émancipés déjà, font définitivement place à des études où la moindre filtration de lumière parmi les branches, la plus subtile caresse de soleil sur une pelouse, sur la croupe d'une bête ou sur la robe d'une femme sont soigneusement notées. De plus en plus, on évoque la splendeur des colorations naturelles qu'ambrent de chauds rayonnements, qu'avive la pure clarté du jour. En même temps, on obtient par un respect rigoureux des valeurs, la douce harmonie qui relie les espaces et les étendues, de justes perspectives aériennes, l'immensité d'horizons infinis.

Mais bientôt ils sentent que l'influence du soleil sur les corps n'est pas suffisamment ren-

due par les mélanges de tons effectués sur la palette. D'autre part, au cours de leurs études en plein air, les uns et les autres avaient constaté de permanentes et subtiles réactions de couleurs, et comme d'immatériels halos ceignant d'une teinte complémentaire l'éclat des tons locaux et influençant la couleur des objets voisins. Ils avaient vu aussi que les complémentaires de deux couleurs juxtaposées agissent simultanément et réciproquement sur ces deux couleurs, et ils avaient senti qu'ils ne pourraient restituer l'exacte splendeur des colorations naturelles que s'ils parvenaient à noter intégralement toutes ces influences.

Ils n'en savaient encore ni la loi ni les conditions exactes. (C'est tout récemment que des artistes très réfléchis, MM. Seurat, Signac, Luce et van Rysselberghe, étayant sur de précises données scientifiques les subtiles perceptions de leur rétine, appliquèrent avec une impeccable méthode ces lois des contrastes définitivement élucidées.) Mais alors, guidés seulement par la fine sensibilité de leur vision, les premiers peintres impressionnistes essayèrent

3

de fixer sur leurs toiles, au hasard de la sensa-
tion éprouvée et avec la puissante clairvoyance
de l'instinct, ces impressions ténues, ces déli-
cates émotions de l'œil. Là encore, le mélange
habituel sur la palette, les tons à plat, alourdis-
saient la transparence, la limpidité de ces
réactions complexes, et ne donnaient point
l'éclat lumineux qu'ont, dans la nature, ces
immatérielles fusions de couleurs.

Ils se préoccupaient anxieusement d'une
méthode plus efficace.

L'œuvre de certains maîtres leur ouvrit des
horizons. Delacroix, dont l'œil certainement
perçut les délicates influences des complémen-
taires, avait tenté de les rendre en leur har-
monieuse communion. Au lieu d'indiquer ces
réactions par des mélanges sur la palette, il
avait, quand cela lui parut nécessaire, juxta-
posé par petites touches franches les tons exer-
çant l'un sur l'autre une influence. Ces frag-
ments de tons se mélangeaient sur la rétine
de l'observateur, reconstituaient l'intégralité
de l'impression visuelle, donnaient des colo-
rations plus vives, une lumière plus vibrante.

Il se servit du mélange optique, de la juxta-
position des touches et du contraste des cou-
leurs complémentaires non seulement pour
exprimer les réactions de couleurs voisines
l'une sur l'autre, mais pour accroître l'inten-
sité d'un ton, la vivacité d'une impression
visuelle. On peut citer de lui tel plafond, telle
peinture murale où, par exemple, le ton rose
doré des chairs sera exquisement provoqué
par une série de hachures bleuâtres zébrant
les carnations.

Dans l'œuvre de Watteau et de Chardin,
les peintres impressionnistes trouvèrent encore
des traces de la division du ton, en vue d'une
luminosité plus grande et d'une plus complète
reproduction des couleurs naturelles. Ils com-
prirent que certains pastels de Chardin doivent
beaucoup de leur éclat vif, lumineux, au con-
tact des touches, à l'enchevêtrement des zé-
brures que nécessite l'emploi de la matière
colorante sèche.

Sur ces entrefaites, MM. Camille Pissarro
et Claude Monet allèrent à Londres. Fort in-
téressés par l'œuvre de Turner qui s'était

restreint aux seules couleurs du prisme, ils y
trouvèrent la confirmation définitive de leurs
recherches. Turner restituait les influences des
couleurs les unes sur les autres par la juxta-
position des touches. Le mélange s'en effectuait
sur la rétine. La complexité d'une impression
visuelle pouvait dès lors être scrupuleusement
rendue.

Rentrés à Paris, MM. Monet et Pissarro se
firent les exégètes de la nouvelle technique.

L'abandon définitif des teintes plates inap-
tes à rendre l'intégralité d'une impression vi-
suelle, la division du ton en vue d'un maxi-
mum de lumière, constituent la très efficace
innovation des premiers peintres impression-
nistes. La plupart d'entre eux, artistes ex-
ceptionnellement doués, eussent certainement
laissé de glorieuses œuvres, même s'ils s'en
étaient tenus aux méthodes traditionnelles;
mais ils eurent le génie de découvrir ou de
retrouver un procédé neuf qui leur permit de
rendre la complexité de leurs visions et se-
conda par ses ressources la puissance de leur
tempérament. C'est à cette technique féconde,

PISSARRO

SYDENHAM

appropriée à des dons merveilleux que nous devons ces chefs-d'œuvre de clarté et d'harmonie.

L'Impressionnisme, issu de théories précises, se manifesta bientôt dans l'éclat de sa lumineuse et vibrante harmonie. Dès lors, les expositions se succédèrent retentissantes. Les officiels s'émurent. Une clameur de réprobation gronda.

Cette étude sincère de la nature, cet effort de chacun à rendre exactement sa vision et ses émotions propres devaient engendrer des talents très divers. Le procédé d'expression seul unit tous ces peintres, mais leur personnalité s'isole. Jamais tempéraments ne s'affirmèrent avec plus de liberté et, malgré la communauté de l'effort, ne restèrent plus indépendants les uns des autres.

Manet mourut avant d'avoir pu mettre à profit tout le pouvoir lumineux de la division du ton. Si vibrantes de clartés blondes que soient déjà ses dernières toiles, elles n'ont pas encore la limpide harmonie qu'obtinrent, en ces dernières années, les survivants du GUERBOIS.

Mais sa vigoureuse vision, sa sincérité qui à
beaucoup de gens paraît naïve, tant elle est
absolue, restent bien spéciales. Ses audacieux
modelés dans la lumière, sa science des va-
leurs, très peu rapprochées, très dures, donnent
à toute son œuvre cette puissance âpre qui la
caractérise.

M. Claude Monet, fougueux et crâne peintre
d'effets momentanés, fait hurler des marées
autour de rocs abrupts, ensanglante ses hori-
zons marins des feux d'un crépuscule ou les
rosit de l'allégresse aurorale, irradie de brus-
ques ensoleillements la majesté des falaises et
de nobles plis de terrain.

M. Camille Pissarro, depuis longtemps déjà,
interprète la nature plus qu'il ne la copie. Un
effet transitoire fixé au pastel ou à l'aquarelle,
M. Pissarro se livre, loin du site, à un travail
philosophique, au cours duquel les contingences
s'élaguent. Son dessin est puissamment orne-
mental, ce qui n'empêche les choses de garder
leur aspect caractéristique, les êtres de vivre
leur vie spéciale. Puis, enveloppant ses paysages
de vapeurs ambrées, de poudroiements somp-

tueux, il réalise des harmonies exquises et douces.

M. Degas est l'évocateur savant des forces en exercice. Il ne peint qu'accessoirement des paysages, pour ceindre d'un décor ses jockeys et ses chevaux. D'un dessin large, il synthétise une attitude; ses sabrages vigoureux rendent le jeu complexe des lumières sur les corps. Rigoureux dessinateur de l'anatomie humaine et chevaline, il perçoit le rythme d'un geste, fixe une phase d'un mouvement dont on reconstitue le début et dont on pressent la fin, les musculatures bondissantes des chevaux et la souplesse des jockeys si intimement associée à l'allure des coursiers. Puis, sur des épidermes que la veloutine blêmit, il épand les clartés crues d'une rampe ou d'une herse, sur la robe de ses nerveux chevaux les rayons du soleil.

Avec un charme fin, M. Renoir rend la mièvrerie de femmes futées et gracieuses, la joliesse maligne de leurs mobiles visages. Il dit leurs gestes souples, la caressante langueur ou le sourire pervers de leurs longs yeux ardents.

Il les ceint de lianes, de fleurettes, comme elles élégantes et captieuses et si délicatement fraîches. Puis, sa brosse modèle largement des nus audacieux, sains et vivants, d'une rare beauté anatomique ; il les campe en des attitudes expressives et décoratives. Parfois, au delà de feuillages légers et d'arcs de fleurs, ce peintre, évocateur d'horizons grandioses, donne comme cadre à un portrait de femme l'infini de l'Océan ou la profondeur d'un val.

M. Cézanne, toujours noble même dans la représentation des plus banals objets, restitue la majesté des vallonnements, le mystère frais de la nature feuillue, l'ampleur des plis de terrain et des courbes, le lointain des horizons, immenses en dépit de valeurs infiniment douces et de l'uniformité de teintes très simples qui pourraient sensiblement en restreindre l'étendue. Il rend aussi, avec quelle vérité ! l'aspect spécial de telle poterie ou de telle faïence. Ses études de la nature, exactes parfois jusqu'au désarroi, sont le plus souvent fort logiques et très ordonnées. Aux temps héroïques du naturalisme, on se plut à exalter l'équi-

libre incertain de quelques-unes d'entre elles,
leur bizarrerie fortuite, comme si l'art pouvait
s'accommoder de disproportion et de désé-
quilibre. Malgré la sincérité de telles inter-
prétations et les captivantes beautés de leur
coloris, nous ne pensons pas qu'elles puis-
sent exactement renseigner sur le talent de
M. Cézanne ni qu'elles satisfassent en tous
points sa conscience d'artiste. C'est par ses
œuvres normales, belles par les arrange-
ments de lignes comme par les accords de tons,
par l'art très sain et très intégral auquel fré-
quemment parvint ce merveilleux instinctif,
qu'il doit surtout intéresser. Son effort indé-
pendant exerça d'ailleurs une influence très
notable sur l'évolution impressionniste : son
métier sobre, ses synthèses et ses simplifica-
tions de couleurs si surprenantes chez un
peintre particulièrement épris de réalité et
d'analyse, ses lumineuses ombres délicatement
teintées, ses valeurs très douces dont le jeu
savant crée de si tendres harmonies, furent un
profitable enseignement pour ses contempo-
rains.

M. Sisley teinte ses paysages de clartés so-
nores, fait chatoyer dans la lumière la soie
mobile des feuilles du tremble. D'âpres bises
gercent ses couches profondes de neige ; il en-
gourdit la glèbe et les ramures sous de lourdes
stratifications ou tord sur des ciels de novem-
bre le désespoir des branches desséchées.

Miss Cassatt dit l'instinctive tendresse des
mères et la grâce de l'enfance ; Mme Berthe Mo-
rizot, les délicates symphonies des parterres.
M. Guillaumin relate la détresse des voyous sur
les berges, le labeur forcené des tâcherons en
des paysages de banlieue. M. Raffaëlli exprime
la mélancolie des fortifications avec leur sol de
gravats, leurs arbrisseaux grêles et leurs mi-
séreux habitants. M. Boudin, qui, l'un des
premiers, s'était enquis de clartés, édifie sur
des ciels très plausibles ses forêts de vergues et
de mâts. M. Forain vint plus tard qui réalisa
sa vision intuitive en un synthétique dessin.

L'ensemble de ces talents divers constitue
l'effort vraiment indépendant et neuf qui fut
tenté depuis trente ans.

Sans doute, à côté de ces artistes, d'autres

SISLEY

PAYSAGE A LOUVECIENNES

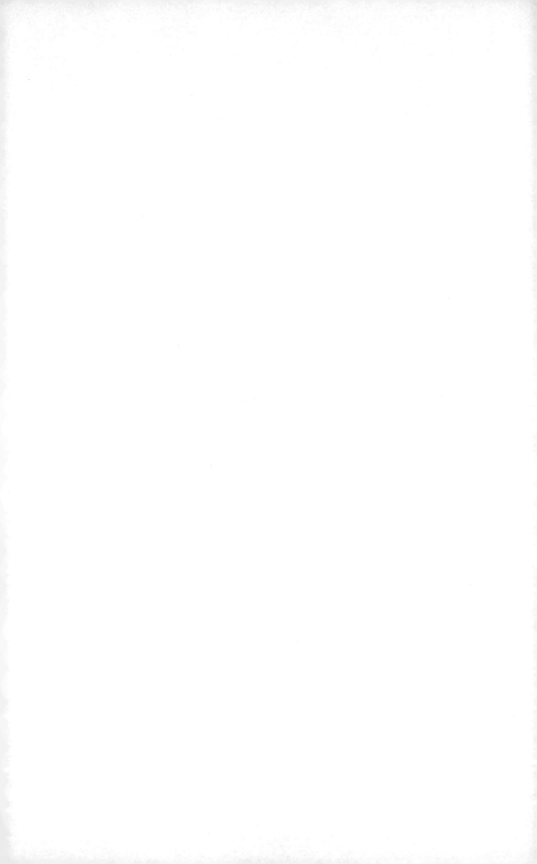

ont réalisé des œuvres qui survivront aux en-
gouements passagers; mais elles ne témoignent
pas aussi nettement d'un essai personnel vers
des modes d'expression nouveaux et, dès lors,
ne sauraient prétendre à caractériser la pein-
ture contemporaine. Les recherches des im-
pressionnistes seront au contraire la justifica-
tion de notre époque dans l'histoire générale
de l'art à travers les siècles.

Il est déjà manifeste que ces recherches,
d'abord tant décriées, ont sensiblement influé
sur l'éducation et la facture des peintres d'à
présent. Si très peu d'entre eux adhèrent à la
division du ton, presque tous s'efforcent de
rendre les colorations complexes des objets na-
turels exposés à la lumière du jour et d'éclairer
plus normalement leurs toiles. De plus en plus
on tâche à noter les réactions que le soleil et
l'ambiance exercent sur les corps et si l'on ne
parvient pas à les indiquer exactement, du
moins on s'en soucie. C'est aux impression-
nistes que revient l'honneur d'avoir suggéré
ces intéressantes préoccupations.

Aussi, comme le disait un jour Gustave

Geffroy, c'est au Luxembourg que devraient
être exposées les œuvres principales de ces ini-
tiateurs. Mais des banalités le décorent. Ce que
l'État, dédaigneux d'art nouveau, ne sut pas
faire, M. Durànd-Ruel le réalisa. Pour la joie
de ses yeux et le charme de son intérieur, il
colligea, avec la constante passion d'un ama-
teur éclairé, les toiles les plus caractéristiques
du talent de ces peintres. Il constitua le plus
merveilleux musée de peinture contemporaine
qui soit en France.

L'étude de sa galerie particulière renseigne
sur cette phase essentielle de l'évolution artis-
tique. C'est dans ce but que nous l'entrepre-
nons.

Elle nous permettra d'écrire une histoire
complète de l'Impressionnisme.

Au cours de cet examen, nous aurons à étu-
dier l'œuvre de M. Puvis de Chavannes ; nulle
parenté ne la lie au talent des peintres dont
nous venons d'exposer la technique, sinon un
commun souci de l'unité harmonique ; mais
elle représente également un effort libre, en
dehors de la convention ; à ce titre, elle de-

vait s'inscrire dans cette galerie qui prétend réunir toutes les manifestations d'art indépendantes et neuves, si dissemblables qu'elles soient. Or, M. Puvis de Chavannes, grâce à ses simplifications de dessin et de couleur, se haussa, par delà les froides interprétations académiques, à de hautes expressions idéales en même temps qu'à une magnifique peinture décorative. L'œuvre de cet artiste s'isole nettement de toutes autres : elle avait sa place en ce musée.

C'est à ce titre aussi que nous devrons consacrer quelques pages à M. Rodin.

MANET

DANSEURS ESPAGNOLS

MANBT

DANSEIRS ASTRONOTS

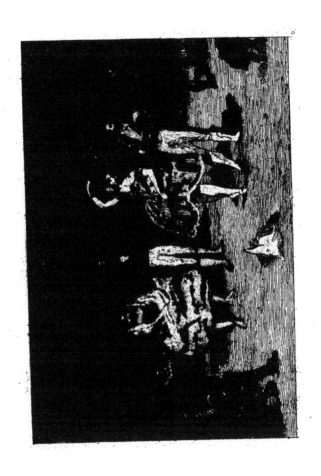

MANET

ROIS tableaux de Manet témoignent de son haut talent : leur sobriété si noble, leur magnifique austérité saisissent. Ils sont de la première manière du maître et ne visent point à l'éclat des diffusions astrales. Mais quelle vérité dans la vision, quelle force dans le rendu ! Les attitudes sont observées si sincèrement, traduites en un tel oubli des modes d'expression traditionnels que force gens, dont l'éducation artistique fut perturbée par ces inter-

prétations si neuves, en récusèrent l'ample et
simple beauté. Leur vérité les stupéfia : ils
les jugèrent naïves et dénuées des essentielles
qualités plastiques. Cette apparente naïveté,
en admettant qu'on pût la concevoir en des
œuvres si réfléchies, proviendrait d'une com-
préhension profonde des aspects de la nature
et des gestes de l'homme, d'une vision et
d'un faire inédits, ne correspondant en rien
à la grammaire des formes que l'art des siè-
cles nous a léguée. Ce serait simplement de
la sincérité. Pourtant la première esthétique
de Manet a des analogies avec celle qu'in-
staura Velasquez. Comme lui, il sut exprimer
l'ardente vie d'un visage humain en n'atténuant
point, pour de plus faciles harmonies, l'éclat
des yeux, les robustes tons de la chair. Mettant
en relief tout le caractère d'une physionomie,
il crée de radieuses fêtes de couleur. Une
figure vit manifestement, exprime son intellec-
tualité et, en même temps, a la fraîche splen-
deur d'un bouquet. D'une brosse aussi large
et d'un trait délimitant les formes avec au-
tant de vigueur, il exprime l'aspect véritable

d'une attitude, d'un geste, d'une silhouette. Sa
manière rappelle encore celle de Ribera et des
autres espagnols par l'âpre accent des tons, par
l'énergie des contours et la répartition un peu
dure des lumières et des ombres. Cette vision
personnelle, qui ne pouvait s'accommoder des
coutumières formules d'expression, s'étayait
sur des dons prodigieux : un dessin caracté-
ristique et savant, une maîtrise de la ligne qui,
seuls, pouvaient permettre à l'artiste la réali-
sation de sa vision intuitive ; enfin sur les plus
rares qualités de coloriste. Intimement, les
tons se conjuguent aux lignes. C'est ainsi que
les compositions les plus simples, d'après des
motifs banals, prennent un caractère de no-
blesse et de force. Des cernes gras délimitent
le contour des chairs, des vêtements ; les va-
leurs fort distantes s'allient en harmonies sé-
vères. Toutes les toiles de cette manière ont
une carrure et une distinction altières. Cet art
a grand aspect.

Le tableau des DANSEURS ESPAGNOLS carac-
térise cette face du talent de Manet.

En une attitude de repos fortuit, une balle-

5

rine est assise, légère, élastiquement rassem-
blée et prête à bondir. A peine ses pieds effleu-
rent-ils le sol. Ses jambes qu'on sent nerveuses
et agiles s'écartent souplement. L'ample re-
tombée de sa jupe, dont le ton rose-thé est
assombri par des volants noirs, la ceint d'une
soyeuse nuée. Sa chair opulente, à durs reflets,
s'insère dans un corsage noir soutaché de
claires broderies, puis égayé d'une écharpe
bleu-ciel où fulgure l'éclat d'un pompon. De
voletantes mousselines parent la chevelure
lustrée de cette brune et mate Espagnole. Sous
les regards du public, elle ne peut se détendre
en un laisser aller commode, mais sa lassitude
volontiers s'affaisserait nonchalante; ses yeux
fixes témoignent que son esprit vogue, par
delà les rythmes stridents des guitares, à des
pensées plus intimes, soucis d'enfants ou d'a-
mour. Près d'elle se tient un danseur vêtu d'une
culotte blanche à bande bleue, d'une veste
noire brodée de bleu gris. Puis un autre couple
danse avec une lente cadence. Les attitudes des
bras, le balancement des corps infléchis dessi-
nent de gracieuses arabesques. Les personnages

se meuvent en un accord. Écarlate, s'épanouit
une fleur au corsage noir et rose de la dan-
seuse. Le mollet de l'homme se contracte, ner-
veux sous la culotte rose pâle. Un joueur de
guitare, logiquement campé, se détache sur
une draperie rouge et bleue. A terre, un bou-
quet. De cette composition se dégage la sensa-
tion de gaîté forcée, de grâce feinte qu'ont
toujours les plaisirs devenus des métiers. C'est
une mobilité contrainte et sans joie. Les yeux
las et vagues fixent le public, sans le voir. Le
chatoiement des costumes, l'ironie du bouquet
accroissent cette tristesse.

Mais voici la JEUNE FILLE A LA GUITARE : son
corps mince est vêtu de blanc. Un ruban bleu
cercle l'or de sa chevelure ; son regard pur
est comme extasié par la douceur de la mé-
lodie. De ses doigts fins elle fait vibrer les
cordes ; son bras, qui, gracile, émerge d'une
àmple manche, supporte légèrement la gui-
tare. Le maintien chaste de cette vierge dont
le visage n'exprime ni tourment ni peine, la
neige de son costume donnent une impres-
sion d'exquise quiétude. La vigueur du magis-

tral dessin s'atténue pour définir la svelte sou-
plesse et les inflexions de ce corps délicat.
Plus douces aussi sont les valeurs. La jeune
fille est comme inconsciente de son charme.
Sa sérénité altière est éloquemment exprimée,
sans l'afféterie par laquelle tant de portraitistes
pensent traduire l'ingénuité et l'innocence.

On comprend que le peintre de cette liliale
candeur ait pu évoquer le charme tout floral
d'Olympia, cette ode de joliesse et de distinc-
tion. Le talent vigoureux de Manet, quand il
s'applique à la femme, s'assouplit, et, tout en
gardant sa noble tenue, sait rendre les non-
chalantes poses, l'arrondi des lignes, les mol-
lesses des chairs. Les attaches sont graciles
comme des tiges, les carnations sont délicates,
finement blanches, puis ce contour sévère, qui
rehausse de sa vigueur toutes ces exquises fé-
minités, met en valeur et précise la somptuo-
sité du corps. La peau garde son grain velouté
et caressant; les fins doigts ont des retroussis
mutins; les membres, d'une santé douillette,
s'étirent en attentes voluptueuses, ou reposent
provocants. Nul contemporain n'exprima mieux

MANET

———

LA FEMME À LA GUITARE

MANET

—

LA FEMME À LA GUITARE

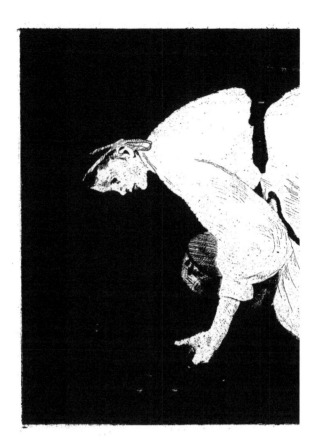

les ondulantes et mignardes inflexions d'un
cou, ou l'énigme d'un regard.

Cette vision puissante, ce rendu si mâle
du beau féminin ignorent les mièvreries, les
grâces quasi fondantes. Toujours le dessin
est net, expressif, large; le coloris garde sa
splendeur noble. L'anatomie est d'une science
rigoureuse, et, quoi qu'en pensent certains ar-
tistes, le nu d'Olympia, par exemple, ne souf-
frirait point d'une confrontation avec les nus
du Titien et de Rubens.

Dans maintes toiles, Manet accentua la tona-
lité perverse de ses femmes. D'une grâce moins
distinguée, leur saine beauté est éclatante,
bien en chair. Sur leur visage s'inscrivent une
populacière gaîté, un fier aveu de dévergon-
dage. Chez elles, le vice est ingénu. L'œil a
une attirance ardente, des effronteries can-
dides, tant elles sont naturelles. Ce ne sont
plus les malignes et savantes œillades des fem-
melettes de M. Renoir, ce n'est pas l'enfantine
caresse et la luxure naïve d'Olympia; c'est la crâ-
nerie d'un vice bien franc, bien osé, sponta-
nément éclos dans l'atmosphère des faubourgs.

Ces trottins, ces filles d'atelier ou de la rue, insoucieuses des pudeurs feintes, portent hardiment leur canaillerie qui est exprimée par leur démarche provocante, leurs gorges librement affirmées, l'affolante splendeur de leurs nuques et la rébellion des chevelures, mais que précisent surtout l'audace du regard et l'appel des bouches. Leur inconsciente immoralité, Manet l'exprima intense dans des figures d'alliciante modernité.

Ses portraits vivent et signifient. La cérébralité d'un homme et son tempérament s'induisent de l'aspect de ses chairs, de son maintien, des lignes de son visage. D'ailleurs il est saisi dans une attitude normale, en un décor qui contribue à le définir et s'accorde avec la dominante de son être. Nulle tendance vers l'anoblissement de sa silhouette, vers la glorification de son masque. Un buveur de bocks sera représenté dans la nonchalance solennelle de sa fonction. Tous les traits, toutes les touches concourront à indiquer la paix de son bonheur et sa joie gourmande. Ces suggestives extériorisations de l'individu physique et mo-

ral ne doivent point leur vigueur à d'habiles distributions de lumière sur les traits essentiels du visage, à la mise en relief d'un détail caractéristique, au détriment de tel aspect de la figure ou du corps intentionnellement assourdi. Ce n'est point la supercherie d'une touche claire qui brillantera le regard, l'enténébrement des fonds qui, par contraste, fera surgir la tête. Une lumière égale s'épand sur toute la toile et, dans cette clarté harmonieuse, les teintes s'accordent en justes valeurs.

Cette originalité d'interprétation, ce souci de vérité devaient inciter Manet à rendre les objets naturels et les aspects ruraux selon l'exacte sensation qu'il en recevait. Pour le paysage comme pour toutes autres études, refusant de subjuguer son talent à de conventionnels procédés et sa vision à l'optique d'autrui, il fut naturellement amené à exprimer le monde extérieur enveloppé de son authentique atmosphère. Son œil perçut les réactions de couleurs les unes sur les autres et l'altération des tons locaux par les clartés solaires. Le peintre tenta de réaliser la complexité de ses impres-

sions visuelles et, pour ce faire, répudia la
méthode des teintes plates : il divisa le ton.
La genèse de cette évolution aisément s'ex-
plique. Manet, qui toujours se préoccupa de
représenter des attitudes observées, des aspects
exacts et des physionomies dans leur caracté-
ristique, devait aussi, quand il s'appliqua au
paysage, s'ingénier à rendre l'intégralité et le
ressenti de ses émotions. Ce furent alors de
l'ambre et des clartés, des rayons filtrant à
travers les branches, découpant sur le sable
illuminé des routes l'ombre teintée du feuil-
lage. Des brumes de soleil nimbèrent les êtres
et les choses. Le bleu cyané d'un fleuve, sous
l'action du soleil méridien, la verdure des
arbres, le velours des boulingrins s'enrichirent
d'orangé qui caresse aussi de ses chaudes tou-
ches la figure et les maillots des canotiers,
qui resplendit sur les robes de leurs maî-
tresses.

Déjà c'étaient des pages d'une ardente lumi-
nosité. Mais la mort trop hâtive ne permit pas
à Manet d'atteindre au prestigieux éclat qui,
logiquement, devait être la conséquence d'une

si rare vision servie par un si efficace procédé,
et qu'obtinrent, ces années dernières, les con-
temporains et les associés de son effort.

La VUE DE VENISE, que possède M. Durand-
Ruel, date d'une époque antérieure à cette ma-
nière. Ce n'est pas encore le radieux éclat du
jour, mais l'air est limpide entre les édifices,
les mâts et l'eau ; le ciel est immatériel, trans-
lucide, et l'on est séduit par la tenue, la dis-
tinction et les fastueux accords de tons de
cette toile.

En voici l'aspect :

Sur la mer où les reflets d'un soleil couchant
sont indiqués par des touches jaunes, vertes,
orangées, glisse une gondole noire, incurvée
en croissant. Les flots battent ses flancs : son
ombre voile leur éclat. Des mâts, striés blanc
et bleu, d'une fête de tons très discrète, jalon-
nent le canal. Le clapotis de la vague fait va-
ciller leur image. Sur la gondole, un homme
dressé fait doucement effort d'une rame. Des
maisons, closes par des volets éclatants, bor-
nent l'horizon de vives harmonies. La grande
mélancolie de Venise est tout entière exprimée

6

dans cette toile. Et déjà l'on peut pressentir
l'évocateur des magnificences astrales et des
symphonies naturelles que sera plus tard le
Manet d'Àrgenteuil.

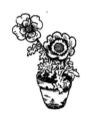

DEGAS

AVANT LA COURSE

DEGAS

AVANT LA COURSE

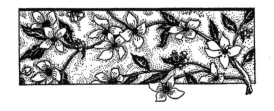

M. DEGAS

 OUT proche, des tableaux de
M. Degas.

Un ballet sur une vaste scène :
l'orchestre rythme le finale.
Deux étoiles se raidissent pour l'audace d'un
dernier envol, haussent leurs bras arrondis en
arabesques, fléchissent souplement leur torse.
Des théories de danseuses encadrent ce suprême
sourire au public, par la grâce de leurs évo-
lutions enchevêtrées et le parfait accord d'une
gesticulation identique. Le rideau, aux trois

quarts baissé, ne laisse voir entièrement
que les deux ballerines centrales et coupe à
mi-corps la mimique des comparses. Déjà la
chute de ce grand carré noir enténèbre le vais-
seau. Mais les lueurs de la rampe éclairent
crûment la matité noirâtre des longs bras, lus-
trent les maillots, glacent les soies, font étin-
celer les paillons. Les jambes nerveuses s'élè-
vent hardiment. Tous ces groupes de femmes
ont une telle unité d'allure qu'on sent les pieds
alertes marquer simultanément la cadence.
Sitôt le sol effleuré, ils le quittent. Un cor-
sage rose bride le torse osseux des danseuses;
leurs jupes, roses aussi, s'ornent de volants
bleus, de dentelles verdâtres; des volutes po-
lychromes circulent à travers la mousseline
des bouffants. Les plis que n'atteint pas l'éclat
des lampadaires se teintent de vert sombre. Les
comparses sont semblablement costumées.

Ces délicats chatoiements se meuvent sur
un fond vert bleu auquel joyeusement s'associe
le rose des derniers maillots. De l'orchestre
surgit le crâne chenu des musiciens; leurs
archets s'élèvent avec précision pour l'accen-

tuation d'une pressante cadence selon laquelle les bras s'incurvent, les corps ploient et les jambes s'élèvent. L'attitude plus distincte des deux essentielles danseuses définit éloquemment le rythme. Prestement lancées dans un envol gracieux, elles ont des allongements de bras, des étirements de reins où leur maigreur apparaît. Dans les ravins de la poitrine et des épaules la lumière de la rampe laisse des trous d'ombre, de même qu'elle exagère les tons blafards des maquillages, la morbidesse des chairs et fait brasiller le clinquant d'yeux qui luisent artificiellement en des faces trop blêmes. Le lustre de la salle éclaire le rideau, fait resplendir sa décoration orange-incarnat, avec, çà et là, des rappels de vert. Cette danse alerte est une symphonie de notes joyeuses, une fête d'oripeaux, de fanfreluches, de lumière coruscante. Dans la turbulence des costumes et des fonctions, on est saisi par l'attrait de ces chairs de vice que pimentent artificieusement les fards.

La danse n'est qu'un des motifs auxquels se voua le talent de M. Degas. Nous retrouverons

ultérieurement d'autres ballerines. Voici des
chevaux :

Dans une prairie, un cheval brun appuie
sa tête à la croupe blanche d'un de ses congé-
nères. Son corps, qu'un long labeur dévasta,
semble à l'aise, enfin libéré des harnache-
ments. Le flanc des bêtes se gonfle avec ai-
sance pour une large respiration et leurs
yeux lents sont fixés au lointain du vallon.
La pure atmosphère d'un soir serein met sa
quiétude en cette immensité verte que borne
une rivière. La ligne des croupes est ample et
belle ; de vigoureuses touches dans le sens des
formes accentuent leur caractère de réplétion
lustrée. Au bord de l'eau, la cheminée d'une
usine trapue floconne. Son toit, d'un rouge
pâle, s'allie au vert atténué des champs. Un
long train de chalands s'avance sur le fleuve
calme dont un coteau vert surplombe l'autre
rive. Sur cette éminence, des troupeaux pâ-
turent, immobiles et regardent. Des arbres
grêles se détachent, à son sommet, sur les
sourires suprêmes d'un crépuscule qui s'é-
teint. On sent que la campagne resplendit

encore des feux du couchant derrière le ma-
melon qui en obture l'allégresse; la vallée où
paissent les chevaux est dans cette calme lu-
mière vespérale dont la nuit peu à peu enté-
nébrera la pureté. Quelques délicats orangés,
des tons roses si discrets, par-dessus la crête
du mont, indiquent seulement la fête de l'astre
à son déclin. Leur douceur accroît la placidité
du val. Il est impossible de rendre par un des-
sin plus caractéristique l'allure affranchie de
cavales déharnachées et par de plus paisibles
harmonies la limpide quiétude d'un soir d'été.

M. Degas restitue avec une égale aisance la
fougue nerveuse des chevaux qui bondissent
ou se rassemblent pour un galop prochain. Sa
vision aiguë isole une phase de mouvement et
son dessin savant la fixe. Ses études, si artis-
tiques, ont la précision de photographies instan-
tanées, mais, en outre, les attitudes sont si
vivantes, les mouvements si vigoureusement
dessinés, qu'ils paraissent vraiment en cours
d'exécution, qu'on perçoit leur succession ra-
pide. Il est facile d'en reconstituer le début et
de les achever. Même au repos, les membres

sont souplement actifs ; sous l'épiderme les
muscles se tendent, les nerfs se contractent,
manifestant ainsi leur mobilité potentielle.
Nous sommes loin de la formule académique
et pourtant ces bêtes si alertes ont noblesse
et grande allure. Jamais peintre n'eut plus le
sentiment d'un geste et mieux ne le réalisa.

A l'abri d'un tertre, un peloton de chevaux
de course attend l'entrée en ligne. Bientôt, ils
se rueront sur la piste. Ils sont au repos, mais
leur fièvre de vitesse s'exaspère. Leurs flancs
ondulent, leurs fines jambes gambadent et, à
la moindre répression des jockeys, ils se ca-
brent. Leur tête altière fanfaronne. Ceux-là
mêmes qui restent calmes, encensent et se dan-
dinent. Ils sont répartis sur une pelouse verte
que clôt un mamelon vert-jaune et que sur-
plombe un ciel vert-bleu : une gamme de
verts sobres. Leurs robes alezan brûlé, bai
clair, bai châtain, rouge brun, marron, jais, se
détachent sur le fin gazon égayé par la poly-
chromie des casaques qui ballonnent au dos
des jockeys : violettes, vertes ou bleu pâle,
rouges à manches vertes, jaunes, vermillon,

DEGAS

BALLET DE DON JUAN

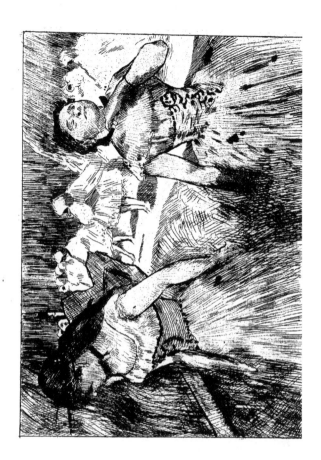

mauves, elles chatoient dans la verdure comme
corolles. Les jockeys ont cette solidité souple
que ne surprend aucune ruade. Leurs jambes
musculeuses s'arc-boutent aux flancs des bêtes,
leur corps en suit les brusques contorsions
avec une docilité maîtresse de réagir. C'est une
prodigieuse mobilité, même à l'état statique,
une frénésie d'action emmagasinée dans tous
les membres.

L'allégresse éclatante des pastels de M. Degas
et ses symphonies de tons vifs caractérisent
son œuvre récente. Jadis les fêtes du coloris le
séduisaient moins. Sa palette était plus uni-
forme. Avec un souci moindre des clartés et
des chatoiements d'étoffes, il traduisait dans
des gammes quasi monochromes la vérité lo-
gique des activités humaines. Si grand peintre
qu'il soit, il apparaît alors plus dessinateur
que peintre.

Mais déjà sa vision est d'une aiguë per-
spicacité. Elle saisit la phase caractéristique
d'un geste, l'essentiel aspect d'une gymnastique
corporelle. Déjà, par un dessin d'une rigou-
reuse science anatomique, M. Degas formule

précisément la nette signification d'une attitude tout à la fois définitive et transitoire.

Il atteint, dans la représentation des activités, une exactitude supérieure à la vérité photographique qui n'est point vraie artistiquement. En effet, le mouvement saisi par l'instantanéité d'un objectif semble interrompu, figé, et ne donne jamais la sensation de la prestesse évolutive d'une action qui s'exécute. La mobilité ne peut être exprimée en peinture que par l'interprétation synthétique d'une période de geste saisi et hâtivement noté, dans la célérité de sa métamorphose, à la minute exacte où il a tout son caractère.

Les nombreux croquis que doit posséder M. Degas révéleraient la sensibilité délicate et la fidèle mémoire de sa rétine. Mieux que toutes gloses, ils expliqueraient comment le peintre a pu doter ses personnages d'une vie si mouvante et fixer, sans en ralentir l'évolution, des énergies actives et de l'humanité en exercice.

Les attitudes ou la mimique qu'il représente ne sont pas seulement mobiles et vraies. Révélatrices de la fonction, du métier, des accoutu-

manees, elles sont en corrélation avec le milieu
et l'atmosphère qu'elles définissent.

Les significatives gesticulations de blanchis-
seuses, modistes, divettes de cafés-concerts,
femmes à leur toilette étaient alors les motifs
auxquels se vouait plus volontiers le talent de
M. Degas :

Des blanchisseuses promènent avec lenteur
le lourd fer sur des batistes ; leurs mains en
serrent nerveusement la poignée pour laminer
les empois, les grasses rondeurs de leurs
épaules s'arquent et continuent le sens de l'ef-
fort des bras. Sous le caraco saillent les seins
qué cette contraction dresse. Les yeux vagues
et fixes suivent, en des distractions fort loin-
taines du machinal labeur, le va-et-vient de la
rue. Ou bien, appuyées sur le « gendarme »
séchant l'humidité du linge, elles se raidissent
en une tension de tout l'être, et, bouche déhis-
cente, traits grimaçants, elles bâillent.

Ce sont des études, presque en grisaille, pas
très poussées, d'un dessin largement expressif.

Des modistes évoluent entre des plumes, des
panaches et des rubans, tandis qu'une cliente,

debout devant un miroir, essaie des chapeaux.
Autre motif : des doigts saisissent une toque
parmi les capotes légères et colorées qui, dans
la peluche des vitrines, ressemblent à des oi-
seaux des îles perchés sur des ramures.

Se trémoussant en face d'un public, des
chanteuses de café-concert soulignent la lan-
gueur des romances ou la polissonnerie d'un
refrain graveleux par des mimiques appro-
priées.

Ce que M. Degas a merveilleusement traduit,
c'est l'agilité simiesque de la femme nue, repliée
sur elle-même, s'évertuant après son corps
pour le purifier. Il la dévêt des toilettes qui
l'immobilisent, du charme des coquettes atti-
tudes, des solennelles poses d'apparat, des
maintiens graves. Le dernier voile tombé dans
l'intimité du cabinet de toilette ou d'une chambre
d'hôtel, il montre son animalité inconsciente
des impudeurs. La femme n'est plus ; seule,
demeure une bête élégante, souple, qui, par
les mouvements les plus simples, satisfait des
besoins. En dehors de toute mondanité et de
toute contrainte d'éducation, l'instinctive bes-

CLAUDE MONET

CHAMP DE TULIPES EN HOLLANDE

CLAUDE MONET

CHAMP DE TULIPES EN HOLLANDE

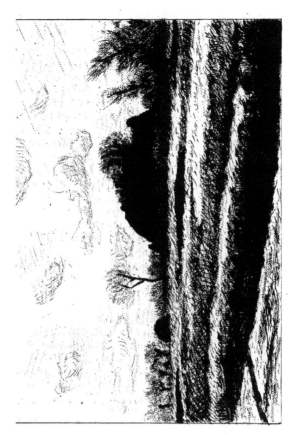

tialité s'exerce. L'être de chair, que nous
sommes initialement, réapparaît. La nécessité
naturelle de ces fonctions est telle qu'un grand
sentiment de chasteté se dégage de leur accom-
plissement. C'est le poème de l'animalité hu-
maine ; il fallait tout l'art de M. Degas pour
l'écrire avec une éloquence si pure.

Les molles rondeurs féminines glissent, s'é-
croulent, débordent l'une sur l'autre, au gré
de la gesticulation et des équilibres. Dans la
fièvre de ces gymnastiques, les chairs se tassent,
les membres s'étirent, les torses ont de libres
dislocations. Tendons et muscles saillent, mé-
plats et rotules manœuvrent sous la peau : toute
la carcasse humaine agit. Les mobilités se con-
tinuent, s'associent : à une torsion de la taille
correspond la rigidité des bras ; un mouvement
de cuisse voudra les épaules et la nuque immo-
biles.

Tantôt c'est une femme, accroupie en un tub,
qui s'éponge, seins aux cuisses, ventre arrondi
en forme d'outre, la nuque infléchie et les bras
allongés vers ses extrémités. Ou, dressée au
milieu du récipient, épaules et gorge hautes,

elle fait ruisseler une éponge sur ses reins fris-
sonnants. D'autres fois les torses ploient, s'in-
curvent en arc, pour favoriser le difficultueux
effort des bras ; les femmes, dans la célérité de
leur action, tendent la croupe ou font saillir le
bassin, ouvrent les jambes, s'assoient sur les
jarrets et se frottent. Ou bien, de leurs bras
renversés en arrière pour promener la caresse
agile d'une serviette, elles essuient leurs omo-
plates dont cet exercice fait apparaître tout le
jeu. Enfin, à grands coups de démêloir, elles
peignent leur lourde chevelure tombant en
pluie devant le visage ; les bras, semblables à
des antennes, entourent la tête ; la nuque et le
dos, infléchis en avant, montrent leur vibrante
anatomie.

Souvent, c'est au bord d'un ruisseau que ces
corps dévêtus se disloquent : Des femmes, éri-
gées au milieu des roseaux, passent leur che-
mise, d'un geste frileux et pudique à la fois ;
ou elles entrent à grands pas maladroits dans
le courant qui les entraîne et maintiennent
leur équilibre par leurs bras repliés et ramant
dans le vide.

Telles furent les premières réalisations de
M. Degas.

Depuis plusieurs années, ses personnages
meuvent l'agilité de leurs souplesses nerveuses
en la lumière des herses, se vêtent de soyeux
costumes, s'insèrent dans le faste de décors
féeriques. Vers le même temps, ses jockeys
diaprèrent la vaste pelouse de l'ardente sym-
phonie de leurs casaques.

Ces recherches d'harmonies radieuses dans
des fêtes de clartés complètent magnifiquement
l'œuvre de M. Degas.

PISSARRO

VUE DE ROUEN

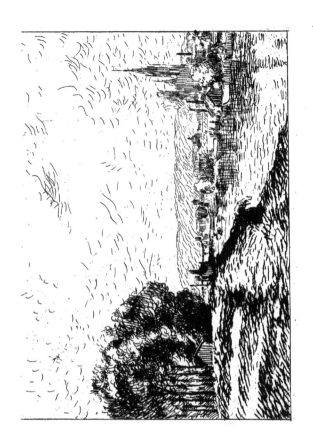

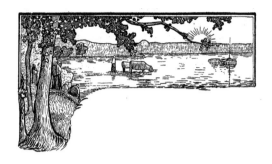

M. CAMILLE PISSARRO

 oici que sur un panneau du ca-
binet de travail de M. Durand-
Ruel resplendissent d'harmo-
nieux et limpides paysages.
C'est une pure impression de nature que nous
donnent les œuvres de M. Camille Pissarro. On
s'imagine à la campagne, en des sentiers in-
times, verdoyants, au milieu de champs infinis,
parmi des herbes et des feuillages.

Des prairies s'étendent, des arbres y jettent

8

leur ombre, des ruminants y pâturent, gardés
par des bouvières auxquelles leurs longs sé-
jours solitaires dans les prés ont donné l'allure
inconsciente de bêtes. Courbées vers le sol,
des paysannes en cueillent les fruits, des ca-
nards canquêtent ou barbotent, et cela, en des
horizons spacieux dont l'immensité s'induit de
maisons, de haies, de bouquets d'arbres espa-
cés dans le lointain.

Le dessin des êtres et des choses est carac-
téristique. D'un arbre, on reconnaît l'essence,
d'une végétation, l'aspect ; les gens se tiennent
en des poses coutumières. De radieux soleils
d'été éclairent ces labeurs, frappent ardemment
les cottes des filles, la robe des ruminants, le
velours des prés et les arborescences feuil-
lues. Le contour des objets est délicieusement
nimbé. Des poudroiements d'ambre estompent
les lointains. Toujours, des ciels normaux sur-
plombent ces efflorescences. De légers nuages y
volettent ou s'agglomèrent en menaçants nim-
bus. Un air limpide circule entre ciel et terre.
Les êtres se meuvent, les frondaisons frisson-
nent.

C'est la paix fleurie des champs, la quiétude
des étendues. Ces harmonies naturelles chan-
tent doucement sur la paroi du cabinet. On
dirait d'une baie transversale ouverte sur des
espaces agrestes. Même l'œuvre est plus belle.
Car M. Pissarro modifie les lignes dans le sens
de l'ornementation. Son dessin, si descriptif,
est encore décoratif magnifiquement. Ainsi, tel
arbre en arc, portant sur le sol une ombre in-
curvée, inaugurera une arabesque complétée
par le dos infléchi d'une paysanne. Des arbres
se développent en rameaux contournés. Comme
pour accroître l'exquisité de ses symphonies,
M. Camille Pissarro, qu'il peigne à la gouache,
à l'huile, à l'aquarelle ou qu'il ait recours aux
fraîcheurs du pastel, teinte d'un bleu profond,
qui lui est spécial, les cottes des femmes, la
blouse des laboureurs. Ce bleu verdit dans les
ombres, blanchit sous le soleil, reste en par-
fait accord avec les tons avoisinants, et cet ac-
cord est malaisé quand le bleu ardent se plaque
sur des herbages verts. Mais les vaporeux pou-
droiements solaires unissent les tons les plus
contradictoires, atténuent les âpretés, rendent

mélodiques les dissonances. La robuste santé
des paysannes, leurs carnations fraîches res-
plendissent en ce décor de lumière et de ver-
dure; surtout, c'est le sol fécond, la glèbe aux
incessantes gésines, qui est essentiel en cette
œuvre. Toute sa grasse fertilité est indiquée.
Les prairies, les montées de terrain, les val-
lonnements ont une noble ampleur.

Deux femmes reviennent des champs : l'une
porte des herbages qui gonflent une toile bleue.
L'autre pousse alertement une brouette char-
gée. Le soleil est haut dans le ciel d'été : il pro-
jette sur le chemin crayeux l'ombre violette
des paysannes. Un champ borde la route. Des
canards tendent le cou à leur passage. Une
chevrière en tablier bleu, assise sur un mame-
lon, tricote en surveillant ses chèvres blanches.
L'éclat de sa face rougeaude est avivé par l'air
pur qui baigne ce coin de campagne et par la
chaleur de l'astre.

Les reins tendus vers le sol, la croupe sail-
lante, les bras allongés, deux paysannes, en
des postures de bêtes qui pâturent, cueillent
avec ardeur des pois. La flexion de leur corps

PISSARRO

LA VEILLÉE

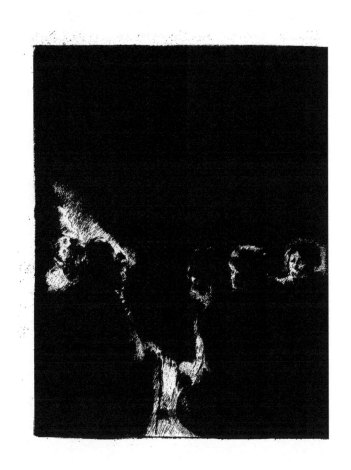

est souple. Inclinées autant que possible, elles restent d'aplomb toutefois et parfaitement libres de leurs mouvements. Le soleil caresse la large surface de leurs râbles. Une autre femme, les mains aux hanches, en une pose de lassitude et d'abandon, reprend haleine. Elles surgissent, ces travailleuses, des verdures touffues du sol. Le champ où se meut leur activité est circonscrit par des lignes d'arbres, aux frondaisons denses, entre lesquelles l'air circule.

Les paysans que M. Camille Pissarro nous montre si bien dans l'activité de leur labeur, il sait aussi nous les faire voir revêtus de la blouse neuve, aux ballonnements rigides, et se pressant, les jours de marché, autour des étalages, dans des ruelles étroites ou sur des places de bourg. Avec des airs madrés et des allures lentes, ils circulent entre les saches, les bancs chargés de légumes et marchandent. Serrées les unes contre les autres, les vendeuses papotent, font valoir leurs denrées. Les volatiles tendent voracement le cou entre les barreaux des cages, des légumes s'entassent, disparates de formes et de couleurs. Des ponceaux,

des rouges, des blancs laiteux éclatent dans les
verdures, et les caracos de percale à tons crus
se détachent vigoureusement sur le bleu uni-
forme des sarraus. A terre, des salades s'étalent
comme des chevelures. Les paysans arrivent
de toutes les venelles, grouillent en des espaces
restreints, piétinent pour circuler : on entend
quasi le brouhaha qui s'élève de cette multi-
tude et, çà et là, des marchandages aigus do-
minent la rumeur. Les femmes ont des atti-
tudes très caractéristiques ; l'opulence de leur
corps se meut grassement sous les étoffes lâ-
ches ; leur rubiconde trogne témoigne de leur
santé et leur gesticulation de leur âpreté au
gain. Les petites boutiques de la bourgade en-
cadrent ce négoce fortuit du luxe mesquin de
leurs permanents étalages.

Entre deux de ces marchés qui ont une vie
intense de kermesse flamande s'accroche une
gouache représentant une boucherie en plein
air : sur un étal sont plaquées des viandes que
l'humidité des fibres sanguinolentes colle au
bois. Les grosses mains rougeaudes de la bou-
chère tripotent cette chair molle dans laquelle

s'enfonce plus discrètement le doigt d'une ache-
teuse méfiante. La bouchère a cette corpulence
saine qu'entretient l'atmosphère du sang, cet
air jovial et obséquieux qui séduit la clientèle.
Son costume s'éclaire de la nette propreté d'un
tablier blanc. A l'angle d'une ruelle apparaît
la dame en chapeau, la petite bourgeoise, qui
vient aux provisions. Des maisons tristement
closes, des boutiques moroses ceignent la place.

Dans une autre gouache, M. Pissarro relate
l'animation d'une entrée de village, un jour de
marché. Le long de la route poudreuse des
paysannes se hâtent, allant aux emplettes ou
chargées de victuailles. Elles se garent sur les
bas-côtés pour éviter le galop des chevaux, la
course des chars à bancs. Les premières maisons
du bourg blanchissent parmi des bouquets
d'arbres. Les bâches vertes des chariots cir-
culent ou stagnent sous les frondaisons denses,
d'un vert plus lustré : on pressent, par delà ce
rideau de feuillage et par delà les toits roux,
des entassements de denrées et des grouille-
ments tumultueux de foules.

Assis autour du vieil âtre monumental qu'un

grand feu illumine, des paysans, dos rond et
frileuses mains tendues, se chauffent, devisent
lentement, s'assoupissent. Une fumée, que
teintent les rougeoiements du foyer, baigne les
figures, atténue l'éclat des flammes, met en
douce lumière des occiputs, des profils, des
méplats. Par dégradés harmonieux et logiques,
la clarté insensiblement s'apaise, puis s'éteint
dans les profondeurs de la vaste salle. C'est,
dans la nuit, une scène intime, chaude, colorée.
Cette fumée, légère et ardente à la fois, unit
les personnages dans une atmosphère identique
et bien fondue..— Une gouache? non, mais une
aquarelle sur papier si spongieux que la cou-
leur s'emboit, que les tons s'enveloppent et
qu'on dirait d'une peinture à la gouache.

L'art de M. Pissarro excelle aussi à exprimer
les engourdissements de la nature sous l'amon-
cellement des neiges. Des couches profondes et
molles alourdissent les lignes du terrain, les
ondulations du sol et les architectures rurales.
Des rameaux desséchés, noircis par les autans,
se convulsent sur ce fond si désespérant en sa
lourde blancheur, sur des ciels bas qu'assom-

brit l'imminence des tombées prochaines. Les cahotements de neige sur le sol rugueux forment d'angulaires facettes que la lumière irise et déterminent des ombres d'un bleu subtil. La vision délicate du peintre a senti ces douces répartitions de lumière, son pinceau adroit les a notées. Le paysage d'hiver, qui s'accroche non loin de ses champs ensoleillés, a la morne immobilité, le deuil glacial des choses vêtues d'un suaire de neige. On sent qu'une âpre bise gerce les couches superficielles ou les durcit en cristaux.

CLAUDE MONET

———

PAYSAGE A ANTIBES

CLAUDE MONET

PAYSAGE A ANTIBES

M. CLAUDE MONET

 l'âpre talent de M. Claude Monet il faut les horizons immenses, les majestueuses tourmentes de terrain et la poussée hurlante des marées. Qu'importent à sa large vision le geste d'un négociant, le labeur d'une paysanne? Dédaigneux des intimités champêtres, du frais mystère des sentes et des enclos étroits, il s'intéresse aux aspects grandioses de la nature, aux perspectives infinies, à la noblesse des hauts vallonnements. Mers sur lesquelles s'épand l'al-

légresse des crépuscules, amples courbures de
falaises se perdant au vague des lointains bru-
meux, M. Monet exprime la nature à l'état de
puissance et de force, il en voit les gigan-
tesques et graves aspects, il en sent le lyrisme
et l'emphase. L'énormité des choses le saisit.
Son âme vibre au fracas des ouragans, au
grondement des marées, est émue par l'ardue
silhouette des rocs.

A ce genre de compréhension correspond
une sorte de grandiloquence du métier. Son
dessin est large, vigoureux, puissamment syn-
thétique, sa peinture éclatante, sonore, sa
touche hardie. Toutes les forces de son tempé-
rament collaborent à son œuvre. C'est un
violent, un passionné et un instinctif. Il ne
conçoit pas, il voit, mais si perspicace est sa
vision! Il s'attache à restituer justement les
effets en leur vérité fugace et, artiste con-
sciencieux, ne travaille que pendant la durée
souvent brève de ces effets. La fougue et l'au-
dace de son métier seuls lui permettent de
fixer des impressions si mobiles. Malgré la re-
lativité des aspects passagers qu'elle reproduit,

la peinture de M. Claude Monet atteint un très
haut caractère de permanente beauté.

Dans les espaces libres, autour de rocs ai-
gus, dans les incurvations de falaises rogues,
circule un air limpide et des clartés s'épandent.
Elles frappent les surfaces, pénètrent jusqu'en
l'âme des anfractuosités dont elles diaphanéi-
sent le mystère. Des amas de rochers, illumi-
nés de soleil, projettent sur l'ocre des grèves, de
massives ombres violettes. L'éclat d'un rayon
sur un fragment de roc fait étinceler les gem-
mes, resplendir les veinules mauves, violettes,
les plaques orangées et les ocres rouges. Le
velours des végétations rases, des mousses, se
lustre chaudement. Les ajoncs souples ondu-
lent sous la brise. Les vagues se ruent contre
les rocs érigés et s'écroulent en tumultueux
bouillonnements, en cascatelles.

Les ciels sont en concordance parfaite avec
les paysages qu'ils dôment. Les flots s'éclai-
rent de leur clarté, se foncent de leur assom-
brissement. Quand le vent fait écumer les
flots contre les blocs noirs, des nuages se
meuvent, accélérés par la brise, ou bien de

lourds cumulus rôdent sur l'océan et les grèves
dont les couleurs ont alors une intensité vio-
lente. On perçoit quasi les sourds grondements
et le fracas des vagues croulantes, la clameur
des marées, la montée du flot. Le heurt ter-
rible de ces deux forces opposées, la mer et
la terre, est harmonieusement rendu, malgré
sa brutalité sauvage, à la manière japonaise,
suivant d'ornementales arabesques. Malgré la
profondeur des lourdes masses, la mobilité et
le roulement des vagues sont manifestes, de
même que la teinte en est translucide.

Si la mer est calme autour des brisants he-
rissés, ils y réfléchissent durement leur sombre
image. Autour d'eux, la nappe se fonce. La dé-
solation des rivages sinistres hurle sa plainte.
Mais que, dans une anse ménagée par la con-
vexité des falaises, la joie d'un soleil d'été
ambre les espaces, colore de ses vaporeux
rayonnements les flots pacifiés, alors ce sont
des miroitements d'or en le bleu pur des
vagues, de somptueux éclats sur les facettes
des rocs. L'atmosphère blondit sereine.

Quel que soit le coin de nature qui l'inté-

CLAUDE MONET

PROMENADE, TEMPS GRIS

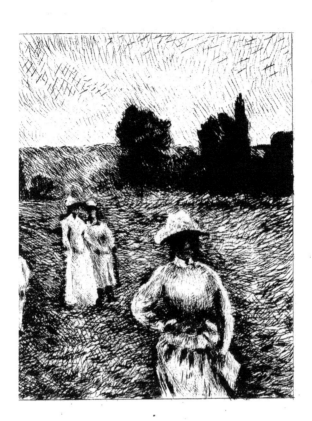

resse, M. Claude Monet en restitue l'ampleur.
Les combes abruptes et mystérieuses de la
Creuse l'ont tenté : il a rendu la solitude des
cirques, le chaos géant des rochers que les
déluges entassèrent, les fayes profondes dont
le jour perce à peine l'ombre. Des végétations
sombres vêtent les parois des gouffres. Des
taillis maigrelets ornent le bord des ravins et
les brusques escarpements. Une teinte violâtre
attriste ces âpres sites dont l'effroi est accru
par la nuit lugubre des gorges.

Cette nature tourmentée n'est jamais mélo-
dramatique. Le peintre ne corrompt pas sa sim-
plicité austère par un vain romantisme. La
grandeur farouche du paysage suffit pour émou-
voir et l'imagination n'a point besoin d'installer
là des personnages d'allégorie, des fabulations
mythologiques ou des bandits perpétrant un
attentat. Ces convulsions de la terre, inter-
prétée par cet art généralisateur, ont une so-
lennité grandiose.

Avec une identique puissance de vision et la
même fougue savante du métier, M. Claude
Monet traitera l'énorme masse d'une meule, la

montée d'un coteau boisé dont la majesté
opprime le cours d'une rivière. Les cimes de
ses forêts moutonnent, leurs frondaisons on-
dulent comme des houles. Des frissons cou-
rent sur ces lents balancements et, tout de
même, sous cette mobilité bruissante, on de-
vine le calme infini de mystérieux sous-bois.
Un arbre solitaire se détachant sur le ciel, une
branche tendue au-dessus des flots ne sont
jamais sans orgueil.

La grandeur : tel est est le caractère du ta-
lent de M. Claude Monet. Son dessin a la car-
rure large qui permet les interprétations syn-
thétiques, la représentation par masses et
par plans, la fixation des mobilités et des
puissances actives. Son trait aventureux et
ses touches hardies donnent à son lyrisme
une magistrale éloquence.

Il est représenté à la galerie de M. Durand-
Ruel par des œuvres très diverses, toutes ca-
ractéristiques des faces et des époques de son
talent : les toiles les plus vibrantes d'harmo-
niques clartés sont les moins anciennes.

Dans le cabinet de travail, voici un mur de

falaises se prolongeant à l'infini de l'horizon,
après avoir décrit une noble courbe. Dans le
lointain, elles se teintent de violet sombre es-
tompé par la brume. A marée basse, la grève
est découverte, mais elle se marquette çà et là
de plaques que l'image de la masse rocheuse
assombrit. Sur le sable, d'un jaune un peu rosé,
gisent des blocs autour desquels le varech
s'agglutine. Au loin l'océan déferle et des
espaces s'ouvrent. Une belle lumière baigne
cette solitude.

Une toile voisine reproduit d'autres rocs
battus par le flot. L'eau profonde, fluide, est
d'un vert puissant que leur ombre bleute ;
une chaude lumière les caresse, mais leurs
anfractuosités s'assourdissent d'un violâtre
mystère ; la ligne lointaine des falaises se
teinte d'un bleu léger.

M. Claude Monet sait exprimer le gel des
paysages d'hiver illuminés par un clair rayon
matinal, sans que la radieuse fête de l'astre
et ses caresses d'or pâle atténuent l'âpreté de
la bise, la froideur de l'atmosphère et des
neiges épandues.

Une meule dresse sa masse écrasante sur un chaume poudré par les frimas, dans la limpidité d'un ciel glacial que le soleil colore de ses lueurs blondes. Une ligne violâtre de coteaux doucement estompés par une vapeur d'ambre clôt l'horizon distant. Aucun détail pittoresque ou plus précisément caractéristique, aucune anecdote, aucun trompe-l'œil. En cette immensité froide, immobile, la joie de l'astre glorieux resplendit. L'heure, la saison, la température sont lucidement indiquées. Ce simple aspect des champs a sa poésie et sa grandeur.

Vétheuil par un temps de neige : le village sis à flanc-coteau descend en amphithéâtre vers la Seine. Les maisons se tassent près du clocher aigu : autour de lui, on dirait d'une embâcle circulaire de toits. Le coteau, les maisons, le clocher sont vêtus de l'épais amas des neiges. La nature et le bourg sont silencieusement immobiles. Le fleuve charrie de vastes glaçons : leur course est peu rapide. Ils vont s'agglomérer. La blanche crête du mont luit dans la pureté d'un

beau ciel d'hiver. Une cinglante bise souffle.

Malgré l'alourdissement des terrains et des bâtisses, les lignes gardent leur noblesse, ainsi qu'en cet autre aspect de Vétheuil encore capuchonné de neige : les monts tout blancs se reflètent dans l'eau fuligineuse. Les arbres convulsent leurs noires ramures sur un fond gris-argent d'une harmonie délicate.

Un paysage èstival contraste, par ses chaudes clartés, avec tant de froidure. Le vermillon d'un toit chante dans des frondaisons rousses. Au premier plan, une mare où des canards barbotent. Le feuillage touffu des hauts arbres et les fourrés se parent des fauves splendeurs d'automne que le soleil dore. Au centre du tableau, quelques ombres violettes parmi les feuillages, mettent un peu d'accalmie en ce rayonnement.

Puis Vintimille, les splendeurs des ciels méridionaux et des flots méditerranéens, quand le soleil ardent inonde l'espace de son or : sur un fond de gracieux coteaux, délicatement noyés en une brume bleuâtre, au pied desquels resplendit le blanc amphithéâtre

d'une ville irradiée, sur l'azur du firma-
ment et l'outremer des flots, se silhouette la
dentelle légère de branchages joliment ara-
besqués.

CLAUDE MONET

ROCHERS DE BELLE-ISLE

M^{ME} BERTHE MORIZOT

’ART délicat de M^{me} Berthe Morizot
se complaît à dire les grâces lé-
gères de l'enfance et l'ardente
polychromie des corbeilles de
fleurs. Sa vision perçoit la fraîche vivacité des
choses, la joie des tons clairs, la gracilité des
formes. Ce ne sont pas seulement les super-
ficies qui la frappent et l'allégresse chatoyante
du décor. Sa peinture a une âme. Comme
Manet, son maître, M^{me} Morizot s'inquiète de
l'au-delà des impressions ; elle pénètre l'inti-
mité des êtres et des choses.

Pour rendre l'enfance avec ce charme émou-
vant, il faut en bien connaître la joviale séré-
nité, la tendresse, les étonnements naïfs. Alors
seulement on exprimera la franchise des
grands yeux purs, les attitudes souples et mo-
biles, la fraîcheur rosée de chairs bien por-
tantes, sans tomber dans les bouffissures pou-
pines et l'excessivité des gentillesses menues.

M^{me} Morizot encadre les jeux de ses bébés dans
la luxuriance claire des frondaisons estivales.
Les splendeurs éclatantes et les fêtes de la na-
ture devaient émouvoir la vive sensibilité d'une
telle artiste. Aussi avec quel charme exquis
elle rend l'allégresse des jardins efflorescents !

La fraîcheur de sa vision la prédisposait à
l'emploi de la technique impressionniste, seule
susceptible de rendre la ténuité de ses sensa-
tions et la complexité des couleurs naturelles
dans la lumière. Surtout, ce mode d'expression
sincère, immédiat, était plus apte que tous
autres à laisser transparaître ce délicat tempé-
rament de femme qu'aucune influence corrup-
trice n'altéra. M^{me} Morizot s'est en effet gardée
de se créer, comme tant d'autres artistes de

son sexe, une nature artificielle, une vision
d'homme. Les plus appréciables qualités fémi-
nines caractérisent son art : les coquetteries
chatoyantes, le charme gracieux et surtout
l'émotion tendre. Il ignore les mièvreries et les
chlorotiques joliesses auxquelles vise le talent
doucereux de la plupart des femmes peintres.

Si notre impartialité exigeante voulait que
nous formulions des réserves (oh! elles seraient
sans gravité), nous souhaiterions que la viva-
cité des tons clairs s'associât en harmonies
plus précises, que la complexité d'une impres-
sion visuelle se formulât plus nettement. La
lumière deviendrait aussitôt plus limpide, l'at-
mosphère moins confuse et la vigueur des tons
s'accroîtrait.

Cette particularité du talent de Mᵐᵉ Berthe
Morizot favorise d'ailleurs certains effets de
brume légère ou de fins poudroiements ambrés.
La nature est alors comme noyée en une dou-
ceur de rêve, les tons ont un radieux mystère.
Qu'un cygne vogue sur un bassin, qu'un baby
joue parmi des fleurs, l'imprécision suggestive
de cette peinture séduit.

Un tableau de M^{ne} Berthe Morizot met sa
clarté joyeuse dans le cabinet de M. Durand-
Ruel : Un enfant blond vêtu de bleu pâle traîne
un minuscule attelage dans les allées d'un parc.
Des arborescences folâtres, de fougueuses végé-
tations, des enchevêtrements de tiges, de lianes
et de rameaux dominent la brève stature du
bébé et ses petits jeux. Le soleil darde sur la
chair et la robe de l'enfant et sur cette masse
de tendres verdures, de roses pâles, de bouil-
lons, de corolles mauves, de campanules vio-
lettes. A travers la palissade verte qui clôt le
jardin apparaissent les premières maisons
d'un village, des toits rouges dans des arbres.
De justes valeurs marquent les plans, les pro-
fondeurs, les distances.

J.-L. FORAIN

AUX FOLIES-BERGÈRES

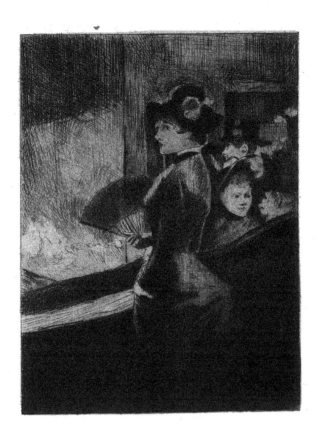

M. J.-L. FORAIN

ARMI les âpretés de la nature, la paix champêtre et la joie des jardins, le modernisme de M. Forain paraît plus aigu.

Aux Folies-Bergère : Un tapis rouge sombre, des tentures et des intérieurs de loges écarlates, des rebords pourpres s'avoisinent ; le contact de ces tons violents d'une même couleur est atténué néanmoins par l'harmonisante diffusion des lumières. Dans les loges, des spectateurs sont bienveillants aux fredons de l'orchestre,

11

contemplent avec intérêt les évolutions d'un
ballet sur la scène. Au premier plan, une femme
se dresse, tentatrice. Ses regards, qui scrutent
le va-et-vient des promeneurs solitaires et bien
vêtus, se font impérieux en même temps qu'ils
cajolent. La fiévreuse éloquence de son long
œil trop noir brille dans sa face que les pâtes
ont blêmie. Un éventail jaune sombre à fleu-
rettes rouges sert de contenance à son immo-
bilité. L'éclat des lustres argente la croupe, le
dos et les bras de sa robe vert foncé. Toute son
activité s'exerce en dehors du spectacle. Et
pourtant les théories gracieuses et pâles des
ballerines mêlent souplement leurs circuits.

Cette étude, très finie et d'une coloration
très chaude, a un piment de perversité. L'atti-
tude de la femme et sa pantomime si discrète
sont caractéristiques ; leur muette sollicitation
révèle l'atmosphère affolante de cette salle où
les désirs sont exaspérés par l'appât des toi-
lettes et des parfums, par l'éclat des lumières.
En outre de sa signification, ce tableau vaut
encore par la large précision du dessin, la
vigueur du coloris.

Nous n'avons point à étudier ici le caricatu-
riste suggestif, le verveux dessinateur, l'aqua-
relliste hardi qu'est M. Forain. Déjà, en d'autres
recueils, nous avons tenté d'analyser ces trois
aspects de son talent qui sont assez générale-
ment connus. C'est le peintre seul qui doit au-
jourd'hui requérir notre attention.

Les curieux d'art, qui de M. Forain connais-
sent seulement les croquis, les sommaires
délinéations si expressives en leur sobriété
synthétique, verraient quelle haute science il
peut mettre au service de sa vision. Ce ne sont
plus des gestes, des mouvements fixés par
quelques traits hardis, des physionomies pres-
tement indiquées, sans détails, sans évocations
de couleurs, sans souci de plans, de perspec-
tives, d'atmosphères. Son art est ici moins pri-
me-sautier dans l'exécution, mais aussi moins
preste, plus complet ; le travail consciencieux
du tableau achevé n'a point alourdi l'imprévu
de la vision, l'observation pénétrante. Même,
l'harmonieux tapage des tons chauds, la féerie
des lumières qui accentuent la joie d'une salle
de spectacle, exaltent la modernité des person-

nages de M. Forain et leur créent un cadre approprié. Leurs physionomies et leurs gestes acquièrent une expression plus significative encore. L'aigu des perceptions demeure et les jouissances plastiques sont plus intégrales. Les qualités intrinsèques de cette peinture ne nous laissent point trop regretter la philosophie gouailleuse des légendes par lesquelles M. Forain complète la hâte de ses suggestifs croquis, et volontiers, sous le coup de la très vive émotion artistique ressentie, nous souhaiterions que le peintre de la vie contemporaine, si habile à en saisir les essentiels aspects, se souciât plus fréquemment de les fixer en des réalisations définitives et complètes.

RENOIR

LA FEMME AU CHA

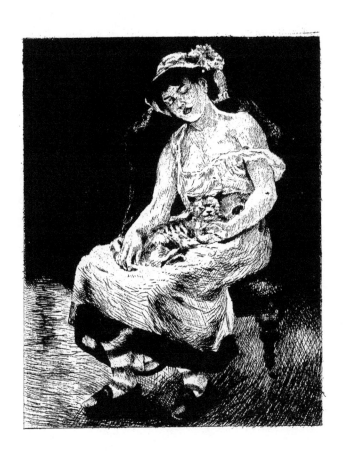

TOILES DE MM. MONET, PISSARRO.
LA FEMME AU CHAT, DE M. RENOIR

ous entrons dans le petit salon de M. Durand-Ruel. Les stores baissés le tiennent en une pénombre délicate, et déjà ce sont, sur les parois, des chatoiements, des lueurs, de mystérieux éblouissements. L'allégresse des tons frais s'illumine. On dirait de radieuses couleurs entrevues dans la confusion d'un rêve : telle la joie d'une aurore atténuée par une brume sub-

tile. Mais une baie se dégage et les clartés du
jour plus librement s'épandent : soudain alors,
les tons vivifiés s'enflamment.

Des crépuscules flamboient sur les mers ir-
radiées. Derrière la crête des monts, rosit la
candeur fraîche de l'aurore. L'astre illustre de
sa caresse le velours des lointaines prairies ; il
éclaire de ses rayonnements les vallées et les
cirques. C'est la féerie des effulgences somp-
tueuses. Toutes les joies de la nature sont con-
densées en ce court espace.

Selon que la course des nuages au ciel laisse
transparaître les rayons du soleil, en modifie
l'expansion ou l'obstrue, les lueurs s'allument,
se déploient ou s'éteignent. Tout à coup l'astre,
longtemps voilé, luit dans toute l'ardeur de
son foyer que n'obturent plus les nuages. Ses
poudroiements d'or blondissent l'atmosphère
du Salon, échauffent la lumière du jour. Les
tons des tableaux s'exaltent dans cette splen-
deur et, plus encore, s'unissent en suaves har-
monies. Quel panorama réel peut être comparé
à celui-ci : les aspects les plus divers de la
nature, anses, falaises, rocs, combes, plaines,

choisis parmi les plus noblement décoratifs
et illuminés des plus radieuses diffusions !
Jamais œil humain n'embrassa d'une vision
synthétique tant de spectacles naturels si
variés, tant d'immensités distinctes.

Des tapis de haute laine, des tentures, de
lourdes portières amplement drapées, isolent
ce salon des tumultes extérieurs. Dans le grand
silence, seules vibrent ces fastueuses clartés.

De M. Monet : L'Océan qu'empourprent les
magnificences crépusculaires. Aucune côte,
aucune voile. Le ciel et les flots se rejoignent,
au lointain de l'horizon, en une ligne incurvée,
d'une ampleur émouvante. Par delà cette ligne,
on pressent des espaces. La masse des eaux est
gigantesque. Déjà l'astre a disparu, mais le ciel
est encore irradié de ses flamboiements. Des
roses, des orangés, des pourpres traînent lé-
gèrement, longues écharpes sur le ciel pur qui,
teinté de jaune, de jaune-vert, là-bas vers le
déclin, s'azure et se bleute au sommet de la
voûte. Les guirlandes du couchant reflètent
leur faste dans les flots. Sans autre agitation

que le rythme de leur balancement, ils ondu-
lent en la paix du soir serein. Sur les vagues,
des phosphorescences chatoient.

Autre marine : Le soleil frappe la paroi
abrupte de la falaise, en fait resplendir le gra-
nit rose ou bleu, teinte de violet les anfrac-
tuosités et les replis. Des rochers érigent sur
la grève leur âpre fierté. Des mousses rases,
des lichens tapissent leurs formes arrondies.
Leur silhouette noire se découpe lugubrement
dans la limpidité du ciel bleu vert, puis bleu
et, tout au loin de l'horizon, violet. L'éclat des
roches baignées de lumière se réfléchit dans
les flaques bleuâtres de la plage semée çà et là
de blocs autour desquels les goémons se tas-
sent et que la marée montante bientôt recou-
vrira.

Ici, la majesté de la mer, l'énormité du
large apparaissent par une échancrure des ma-
melons qui vont s'abaissant jusqu'au rivage.
La masse immense des eaux emplit l'espace.
Une lumière limpide l'éclaire. Les flots sont
bleus intensément. Et cette nappe géante dont
on ne voit pas les bords, semble, par un jeu

de perspective qui élève la ligne d'horizon,
surplomber la crête du coteau. Cette illusion,
fort habituelle dans la réalité, accroît la sen-
sation de force que donne la mer. C'est l'élé-
ment dominateur et farouche. A côté de cette
masse, la ligne du vallonnement paraît grêle.
Des ajoncs, des arborescences rabougries, une
maisonnette garnissent le coteau. On sent que
les ouragans ébranlent la masure, courbent
les roseaux et font frissonner les souples ver-
dures. La douceur des clartés solaires atténue
l'acuité de ce vert et du bleu des flots. Des
voiles piquent l'immensité de leur blancheur
qu'on croirait immobile.

Ailleurs, la falaise dessine une ample courbe,
s'avance dans la mer en hardi promontoire, et,
par delà cette pointe, s'incurve à nouveau, lar-
gement, pour décrire une seconde anse. Du
moins l'horizon vide et la direction du flot le
font présumer. Une mousse ocreuse coiffe le
sommet de la falaise qui, sur ses parois abruptes,
est dépourvue de toute végétation. Entre sa
base et le flot circuite une berge étroite de
sable orangé, mauve clair et rose. La vague

déferle en ondes légères qui, sur le sable fin,
viennent s'étaler en lentes caresses de dentel-
les. Verdâtre sur les bords, la mer se fonce au
large, prend la couleur des masses profondes
et, vers la ligne d'horizon, se teinte de violet.
La limpidité du ciel s'illumine de vapeurs d'or.
Près du rivage, l'Océan a une pureté transpa-
rente où se reflète l'orangé des rocs.

Des arbres sveltes et maigrement feuillus se
dressent, en quinconce, dans une harmonieuse
diffusion de soleil. Les rayons épandent leurs
caresses entre les rangées d'arbres et ces cou-
lées lumineuses contrastent, en valeurs très
douces, avec les lignes d'ombre que les arbo-
rescences projettent sur le sol herbeux. Le moel-
leux tapis de gazon, d'un fin vert lustré sous
les ramures, a, dans la lumière, un éclat sonore.
Un décor de campagne, très vaste et tout pim-
pant de blondes clartés, entoure ces jeux al-
ternés d'ombre et de soleil où des femmes cir-
culent légèrement.

Voici encore Vétheuil dans la sérénité d'un
beau jour. La courbe du coteau, la blancheur
des maisons groupées se nimbent d'ambre,

PISSARRO

RETOUR DES CHAMPS

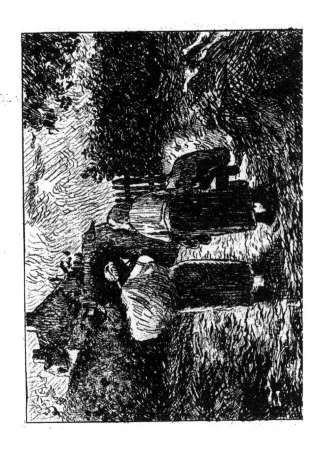

doucement. Les habitations voisines du fleuve
mirent leur gaîté dans le bleu translucide des
flots qui réfléchissent aussi les floconnements
légers voguant au ciel.

Tout près, un coucher de soleil resplendit
sur une large coulée de fleuve que surplombe
la masse sombre de coteaux descendant vers
l'onde, en lignes sévères. Une forêt revêt leurs
flancs de frondaisons déjà teintées de nuit. Ce
vallonnement opaque obscurcit tout un côté du
fleuve. On ne voit pas l'autre rive, mais les
lourdes branches qui, au premier plan, se pen-
chent vers l'eau, la font pressentir. La luxu-
riance puissante des ramures indique qu'elles
appendent à quelque tronc géant et les lueurs
qui transparaissent à travers les branchages ré-
vèlent les suprêmes flamboiements du déclin.
Leur allégresse est accrue par le froid mystère
d'en face. Au loin, enfin, on aperçoit la rive
qui décrit une courbe et disparaît derrière les
circonvolutions du coteau enténébré. La sa-
vante perspective aérienne, les valeurs exactes
mettent des distances entre tous ces plans et
reculent infiniment l'horizon. L'ampleur aus-

tère du mamelon et son obscurité contrastent
avec les tendres clartés du lointain et les efflo-
rescences illuminées par le crépuscule. Pour-
tant l'impression est une, la même atmosphère
relie toutes les parties du paysage, si dissem-
blables d'accent. Et quel ciel? Bleu sombre dans
la région qui domine la forêt déjà noyée d'ombre,
il s'azure exquisement, rosit, se teinte d'orangé
et ses feux strient la limpidité du fleuve.

Entre ces fêtes de la nature s'insère un déli-
cat effet de neige de M. Camille Pissarro. L'é-
paisseur des couches immobilise les lignes
du paysage, surcharge les rameaux, restreint
tristement l'horizon. Silence et froidure.

Le même artiste, qui connaît les intérieurs
tranquilles des paysans, l'atmosphère de leurs
ménages frustes et proprets, a peint une femme
ravaudant près du large lit rustique. Un chat
ronronne sur un banc avec de souples ondula-
tions de queue. Des armoires, qu'un long usage
a rendues luisantes, un coffre, une crédence
meublent cette salle discrètement éclairée d'une
douce lumière qui accentue l'intimité, joue sur

le tablier bleu et la coiffe blanche de la femme,
lustre le poli du bois. La paysanne, en une
attitude très normale et qui se reconstitue
aisément, sous le vague des hardes, travaille
avec ardeur. Prestement ses grosses mains se
meuvent.

De lui encore un village surgissant, très clair,
d'arborescences touffues. La flèche paroissiale
s'érige droite. Alentour les maisons s'entassent.
Puis, vite, des champs, des prés, la glèbe im-
mense par quoi vivent ces rustres, la terre
qui fait éclore les germes, pointer les premiè-
res pousses, s'épanouir et verdoyer les luxu-
riantes végétations. M. Pissarro aime à redire
— et avec quelle éloquence! — l'éternelle
puissance créatrice du sol.

Il sait l'orner des habitants qui disciplinent
à leur profit sa fécondité. Il ne les disperse pas
çà et là, au hasard, comme le font tant d'autres
peintres, pour animer la campagne de silhouet-
tes humaines, sans établir de correspondance
entre la Terre et eux. M. Pissarro les montre in-
timement unis pour un labeur commun. Ce ne
sont pas des personnages factices qui posent, en

des attitudes indifférentes ou excessives. Courbés sur la glèbe à laquelle ils se vouent, ils provoquent et accroissent sa fertilité, épuisent leurs forces en cette collaboration. Un travail quotidien lès y attache. Dans les champs, sous le grand soleil, ils ont des attitudes caractéristiques d'application fiévreuse : rien ne les distrait. Ils vivent dans leur cadre exact et habituel. C'est la pioche qui a durci leurs mains, l'effort qui a desséché leur corps nerveux, le soleil et le vent qui ont tanné leur peau : d'un geste large, à pas lents, ils sèment ; inclinés et les reins creux, ils sarclent ou récoltent. Ils tiennent au sol, activent ses gésines. C'est une union absolue que M. Pissarro, après Millet et autrement que Millet, a sincèrement rendue.

Voici un paysan qui bêche. Il vient d'extraire une motte et fait effort pour la renverser en la brisant. Ce bloc gras pèse. Il faut peiner pour l'élever au-dessus du sol. Les reins de l'homme s'étirent, les bras sont contractés, les jambes s'écartent en même temps que les genoux se rapprochent. La tête est baissée vers la terre. Les épaules et le sommet du dos, inclinés très

MISS MARY CASSATT

———

JEUNE MÈRE

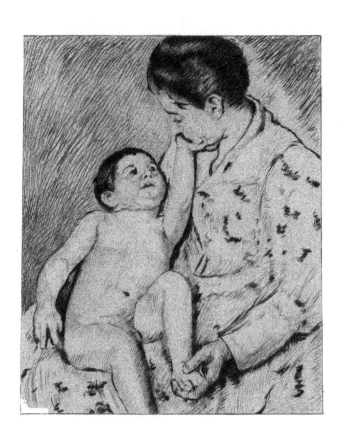

bas en avant, dessinent un raccourci audacieux.
La vigueur de l'effort est puissamment rendue ;
le corps, convulsé, semble enlaidi d'une défor-
mation ; cet imprévu dans l'attitude n'a d'au-
tre cause que la juste observation et le rendu
sincère du mouvement. Ce paysan évoque le
souvenir d'un bonhomme de Téniers ou de Van
Ostade. Mais, au lieu d'être enclos dans une salle
de cabaret ou d'agir dans une atmosphère quel-
conque, il est en plein air, baigné de clartés.
Le soleil blanchit le dos de sa blouse bleue. Il
piétine une herbe drue, et, derrière lui, se dé-
veloppe un arbre dans l'air blond et limpide.
Tout autour, des verdures encore, des arbres,
des jardins, des champs, où sans doute d'autres
gens peinent. Puis, dans les arbres, le toit
rouge de l'habitation, les granges, une meule
de paille, la femme du paysan courbée aussi
vers le sol pour quelque cueillette. C'est le
domaine, le bien, à la prospérité duquel le
couple s'adonne entièrement.

Mais sortons des enclos ; gagnons les immen-
ses étendues de champs. La puissance de la
glèbe et du labeur humain sera plus manifeste

encore. Nulle haie, nulle ligne d'arbre qui frac-
tionne l'étendue et crée des coins intimes, mais
le sol spacieux, ininterrompu où librement
s'épandent les rayons. Des femmes travaillent
qui semblent groupées selon le hasard de la
besogne, mais que l'habileté décorative du
peintre a réparties judicieusement, sans que
cet arrangement fût sensible. Le soleil projette
leurs longues ombres mouvantes, d'un bleu
léger, sur le sol doré par l'éclat de l'astre et
jauni par les végétations mûres. Au premier
plan, une femme replète est agenouillée, dans
l'activité de sa tâche. Les lignes du corps se
devinent opulentes. Les seins, le ventre, les
cuisses ont des mobilités, des tassements, de
libres attitudes. Les reins sont incurvés, la
croupe se tend et le soleil la décolore. La
paysanne arrache, cueille et lestement emplit
son panier d'osier aux tons d'acajou fauve.
Une compagne s'avance vers elle, la tête pro-
tégée par une capeline à carreaux orangés et
rouges. Deux autres femmes bourrent une sache
qui se distend. Elles ont les bras solides, de
larges flancs, de fortes croupes. D'autres encore,

agenouillées, peinant au ras du sol, cueillent
avec frénésie.

Cette activité sincèrement rendue s'enveloppe
d'harmonies vibrantes qui font chatoyer les
couleurs, les unissent en prestigieux accords,
donnent la sensation d'une réelle diffusion de
lumière. Le ciel se lie intimement au paysage.
L'œuvre est d'une délicieuse eurythmie.

Voici encore un vaste espace de prés que
borne au loin une masse d'arbres ou de monts.
L'amas des couches d'air qui la séparent du
premier plan la teinte d'un violet délicat et les
vapeurs solaires en estompent les lignes, en
rendent l'aspect harmonieusement confus. Pa-
rallèle à cette masse lointaine, une ligne
d'arbres légers dans l'atmosphère limpide déli-
mite un pâturage où des vaches paissent avec
lenteur. Une paysanne fermement campée, les
mains aux hanches, cause avec une petite fille
empaquetée dans des loques violâtres.

Puis, M. Sisley baigne de lumière radieuse les
maisons d'un village disséminées le long d'un
fleuve et les frondaisons denses qui encadrent

13

de verdure les bâtisses claires et la nappe lim-
pide.

Parmi ces interprétations ou ces études
exactes de la nature, la Femme au chat de
M. Renoir. Mais n'est-ce pas encore une étude
des saines beautés naturelles que la représen-
tation sincère, sans apprêt ni conventionnels
arrangements, d'attitudes libres, de fraîches et
robustes carnations? Cette toile a la même sé-
rénité exquise que les marines de M. Monet,
que les sentes de M. Pissarro et, comme elles,
s'éjouit d'une somptueuse luminosité.

Mollement assise en un fauteuil cramoisi,
une jeune fille dort, un chat sur ses genoux;
l'atmosphère est rayonnante. La chaleur a
vaincu les énergies de la jouvencelle. D'abord
elle s'est laissée aller à des nonchalances, puis
le sommeil, assoupissant sa volonté, a clos ses
paupières et détendu ses nerfs. Ses membres
inertes ont des poses lasses, des souplesses
d'abandon. Les épaules se sont appuyées au
dossier, la tête y a glissé en se renversant;
les mains qui caressaient le chat sont main-

tenant immobiles. Ce beau corps frais a des alanguissements qui restent d'une absolue vérité anatomique. Que la jeune fille s'éveille reprenne possession d'elle-même, vite ces attitudes lasses redeviendront actives et vivantes.

La dormeuse est sans corsage. La chemise laisse le col et la naissance de la gorge nus et, dans l'inconscience du sommeil, une épaulette a glissé sur le bras, dévoilant le sein, la pureté d'un flanc gracile, les courbes des formes, l'arrondi des attitudes lâchées.

L'expression de la figure corrobore cette lassitude et cette somnolence. Entre l'incarnat des lèvres, la saine denture apparaît. Les paupières closent lourdement les yeux, les longs cils caressent la joue et les cheveux fous tombent en pluie sur le front, dans le sens des cils et des paupières. Un chapeau de paille blanche, ceint d'un ruban bleu et fleuri d'un bouquet des champs, coiffe la jeune fille que drape une jupe bleue, bordée d'outremer. Des bas striés blanc et bleu moulent les fines jambes. Les pieds s'insèrent dans des pantoufles d'un bleu velouté, chatoyant. Le chat en boule arrondit les

pattes, les fait molles et douces, en la sécurité de
son paisible sommeil. Sa pose abandonnée
complète la sensation de silence et de repos si
éloquemment donnée par l'attitude de la dor-
meuse dont la délicatesse et la grâce svelte
séduisent. Le modelé de ce corps jeune, en
pleine lumière, est exquis. Malgré l'immo-
bilité du maintien, cette chair est vivante. Le
sang rosit l'épiderme, bat sous le sein sa ca-
dence rythmique; une haleine chaude sort de
la bouche et des narines. Le corps n'est pas
éclairé par des coruscations arbitraires folâ-
trant sur un fond bitumineux. Une lumière
authentique le baigne, et le décor cramoisi,
bleu, semé de touches vertes, reçoit d'iden-
tiques rayons.

RENOIR

LA TERRASSE

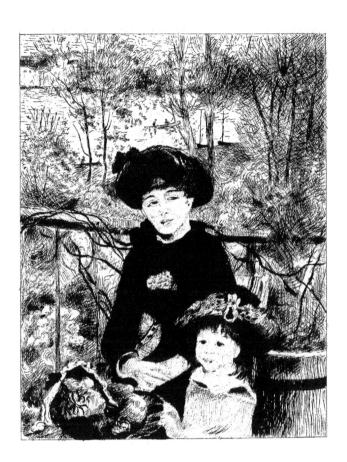

M. RENOIR

ETTE maîtrise du rendu, ce sen-
timent de l'anatomie humaine
révèlent le savant dessinateur
qu'est M. Renoir.

Au début de sa vie artistique, il se soucia,
comme tous ses camarades de l'impression-
nisme, de restituer les harmonies naturelles, les
aspects essentiels des choses dans des atmo-
sphères blondes. Il collabora à leurs recherches
et, sans diviser le ton aussi rigoureusement que
tel ou tel, il obtint des clartés suffisantes et de

délicieuses symphonies. Ses paysages (nous en verrons quelques-uns plus tard) révèlent les particularités de son tempérament. Ses horizons toujours très distants donnent une sensation d'immensité. Ils s'étendent par delà les motifs des premiers plans qui constituent isolément déjà des études complètes, larges, synthétiques, et n'auraient pas besoin que leur beauté grandiose fût accrue par des étendues d'eau, des cités lointaines, des coulées de fleuves. Alors, ces espaces prolongeant les vastités des premiers plans évoquent des infinis de ciel et de mer ; malgré le cadre et l'exiguïté de la toile, ces études apparaissent sans limite.

On pourrait croire que de telles sensations sont obtenues par des colorations violentes, des valeurs très écartées et un fougueux métier. Sans doute, M. Renoir brosse largement et sa palette est riche, mais ses tons n'ont pas d'âpre grandiloquence ; ils s'accordent en valeurs douces, d'une harmonie paisible, dans de délicats rayonnements.

Ce caractère de la peinture de M. Renoir

explique la grâce, féminine quasi, de ses arran-
gements. Fort ému par la joliesse des choses,
il rendra avec coquetterie les volutes élé-
gantes des lianes, les souples enchevêtrements
de rameaux, la ténuité des tigelles. Il peint des
fleurs d'un éclat chatoyant, en restitue les
fraîcheurs et le charme et nous fait haïr da-
vantage la mièvrerie par laquelle tant de gens
en corrompent la simple beauté.

C'est avec la même délicatesse saine que
M. Renoir interpréta les attitudes et le visage
humains. Bientôt, en effet, il ne conçut plus le
paysage sans l'homme et y installa des person-
nages actifs, évoluant dans un cadre approprié
à leur caractère. Puis, la figure humaine l'in-
téressant plus encore, il en fit son motif es-
sentiel et de premier plan, lui subordonna le
paysage qui devint un simple fond de tableau :
jeunes filles, mamans et bébés sous des om-
brages, au milieu d'efflorescentes touffes, pê-
cheuses et garçonnets sur la plage, dîneurs en
plein air. Le décor et les têtes, baignés des
mêmes chauds rayonnements, eurent une vie
commune, très ardente.

M. Renoir campa ses personnages dans leur
atmosphère vraie, tels qu'ils apparaissent en
la réalité d'un jour normal, influencés sans
leurre par les colorations des objets voisins.
Aussi quelle rare vérité èt quelle intensité de
vie sut atteindre ce talent sincère secondant
une si juste vision! Les peaux fraîches, les
costumes des femmes reçurent l'ombre des
feuillages mobiles que le soleil porte sur eux
et les réactions des couleurs ambiantes.

Non seulement M. Renoir reproduisit les liens
intimes qui unissent les personnages au décor,
mais il exprima les mobilités caractéristiques
de la physionomie humaine. Il rendit les
souplesses câlines de la femme, le charme in-
quiétant de ses regards obliques, les espiè-
gleriès de son sourire, ses moues, sa félinité,
ses grâces minaudières. O les longs regards
de velours, si narquois, les petits nez spiri-
tuels et fripons, ces lèvres que le rire fou dis-
tend! On sent que les chairs sont souples,
d'une santé grassouillette où mignonne et
chatouilleuse avec des nerfs vibrants à fleur
de peau. Les gestes sont coquets, les poses

alertes, en concordance avec la joliesse ma-
ligne des physionomies. La mièvrerie capti-
vante, la nervosité fantasque de la femme
contemporaine ont été prestigieusement in-
terprétées par cet art d'un modernisme si pé-
nétrant. En même temps, M. Renoir sut se
garder des finesses trompeuses que ce charme
féminin pouvait l'inciter à introduire dans
son coloris. Sa touche est large, franche. Sa
pâte a des somptuosités profondes, son métier
reste vigoureux.

Avec de telles qualités, M. Renoir devait
peindre des portraits d'une expression élo-
quente, reflétant l'intellectualité et le carac-
tère du personnage. Quelques-uns appartenant
à M. Durand-Ruel montreront la sincérité et
la maîtrise de l'artiste.

De plus en plus séduit par les lignes du
corps humain, les sinuosités des contours et
du modelé, l'arabesque mobile des attitudes,
M. Renoir se mit à dessiner du nu vivant. La
beauté propre de la ligne passionna ce colo-
riste. Il réalisa des académies, non point clas-
siques et guindées, mais pantelantes de vie,

14

dans des poses logiques, justement observées
et magnifiquement décoratives. Les gestes s'ac-
cordèrent avec la tenue du corps, le port de la
tête et la position des jambes pour constituer
d'harmonieux ensembles de lignes. De larges
coups de brosse, de gras empâtements dans le
sens des mouvements et des formes, selon les
inflexions du dos ou de la croupe, en accen-
tuèrent vigoureusement la signification. Dans
maintes études nues ou habillées, les membres
décrivant des courbes souples dirigées vers le
haut, la pointe d'un pied arqué vers le sommet
du tableau, s'unirent aux lignes graciles du
corps, au spirituel retroussis du nez et de la
lèvre pour exprimer l'inconscience perverse et
mutine d'un trottin.

RENOIR

LA FEMME A L'ÉVENTAIL

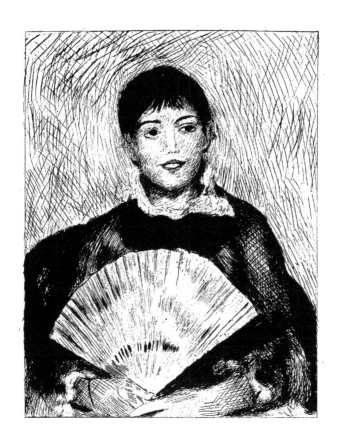

LA DANSE, DE M. RENOIR

oici dans le Salon, deux grandes toiles appendues en face l'une de l'autre et formant un ensemble qu'on est convenu d'appeler LA DANSE.

Sur une terrasse que ferment un berceau de vigne et des masses touffues de verdure, un couple danse, après déjeuner. Une guinguette fleurie de la banlieue abrite leurs ébats. La petite table, non encore desservie, atteste, par le désordre des récipients et des reliefs

dont elle est encombrée, l'appétit repu des
danseurs. Elle crée une atmosphère de di-
gestion réjouie. Les fruits intacts, les fla-
cons fuselés des liqueurs chantent gaîment
parmi les faïences et les damassures des
linges.

On bavardait sans doute, le feu aux joues,
dans cette excitation des nerfs et cette chaleur
du sang qui suivent les repas excessifs. On pi-
corait des desserts, on humait lentement d'onc-
tueux élixirs et tandis que les yeux brillants
se fixaient avec des tendresses et des sollicita-
tions, que les genoux se frôlaient sous la ta-
ble, que tout le corps se tendait dans des
contractions ondulantes, soudain peut-être,
par delà le rideau de verdure, un orchestre
scanda un rythme de danse. L'homme et la
jeune femme, rejetant sur la nappe leurs ser-
viettes froissées, se levèrent et, s'agrippant
dans une étreinte folle, se sont mis à valser.
L'homme s'arc-boute solidement pour faire
tournoyer en rapides volutes sa volumineuse
compagne qui, toute à son plaisir, a des agilités
suffocantes et pénibles de femme grasse. On

sent qu'elle marque pesamment la cadence et
que son souffle s'oppresse.

L'orchestre, la tension des nerfs et la joie
de cet accouplement accroissent leur ferveur.
Ils tourneront, ils tourneront par plaisir jusqu'à
ce que leurs forces défaillent. La figure de la
jeune femme apparaît de côté, par-dessus les
bras enlacés. La saine fraîcheur de ses joues est
avivée par le grand air, le copieux repas et la
violence de l'exercice. Ses yeux noirs sourient
béats. Elle maîtrise les halètements de son
souffle. Sa robe claire, parsemée de fleurettes,
moule l'opulence de ses flancs. Un chapeau
rouge casque ses cheveux d'or. Sa courte main
potelée s'emprisonne péniblement dans de la
peau de Suède. L'homme, en veston, a des
prudences solides pour manœuvrer sa dan-
seuse. Il la serre étroitement, la plaque contre
lui et leurs mains, unies en éventail, à côté de
leurs têtes, sont le symbole de leur gaîté tour-
noyante.

Peint largement, d'une brosse libre, hardie,
ignorante des hésitations, ce tableau a une
verve vigoureuse. Les rayons du soleil sont

tamisés par les verdures, mais quelques-uns
transparaissent chaudement et viennent cha-
toyer sur les étoffes et les figures. Les ombres
du feuillage sont légères, souples, mobiles.
Une clarté limpide s'épand en tous les recoins
de la toile.

Par opposition à cette danse bénévole et
joyeuse, voici le rythme lent, les attitudes non-
chalantes, l'accouplement sans vigueur et sans
intimité d'un jouvencel et d'une jeune fille du
monde. Une invitation fortuite les a réunis :
ils ne se connaissaient pas. Le regard d'une mère
les enveloppe. Le jeune homme ne fait aucun
effort pour enlacer plus étroitement. Sa dan-
scuse, d'ailleurs, s'évaderait bien vite d'une
étreinte fiévreuse. L'orchestre, qui sait la froi-
deur des plaisirs mondains, ralentit la mesure
et le couple circuite paresseusement. Le jeune
homme susurre quelque fadaise que la jeune
fille à peine écoute. Distraite par d'autres
soucis, un flirt interrompu, un fiancé possible
évoluant vers des rivales, la toilette plus
élégante de telle amie, elle éloigne la tête

et regarde obliquement, d'un air las. Nulle
animation, nulle fringale de plaisir en cette
physionomie. Ah! vite les dernières mesures!
Déjà, le couple se serait arrêté sous prétexte
de soulager un essoufflement, si l'arrêt ne con-
traignait à des causeries évidemment impos-
sibles.

Et pourtant la jeune fille a de mignonnes
gracilités. Encadrée par les crespelures de ses
cheveux blond cendré, la gentillesse insigni-
fiante de son minois charme. Sa taille se moule
et ploie souplement. Et si la contrainte mon-
daine ne guindait pas ses attitudes, ne refrénait
point sa vivacité et sa soif de plaisirs, sa
jeunesse se ruerait follement à la joie de la
danse.

Le morne habit noir du danseur, dont une
volte un peu brusque par hasard relève les
pans, accroît la sensation d'ennui solennel que
donne le salon blanc froidement orné de plantes
vertes. Le satin soyeux de la robe a des reflets
bleuâtres, des cassures chatoyantes et des
ombres lustrées. L'ampleur de la traîne évoque
de sonores froufrous.

Ce tableau intéresse non seulement par son
expression caractéristique, mais par la noble.
distinction du coloris et l'arrangement déco-
ratif des mouvements et des lignes.

DEGAS

DANSÉUSE

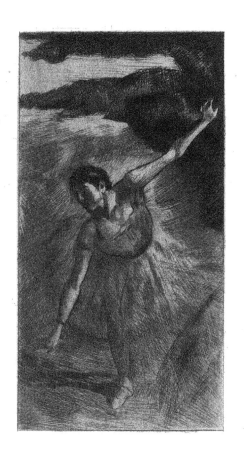

DANSEUSES, DE M. DEGAS

vec M. Degas, voici d'autres per-
sonnifications de Terpsichore.
Ne sied-il pas qu'en ce salon où
des rythmes alertes peuvent re-
tentir, la Danse soit formulée sous ses aspects
les plus variés?

Une ballerine vient de bondir à la rampe.
Elle achève sa piétinante course par une gra-
cieuse inflexion vers la salle. Cet équilibre
s'édifie audacieusement sur une seule jambe;
l'autre, complétant l'inclinaison du torse, est

dressée en arrière. Les bras maigres, tendus en balancier, s'accordent avec les lignes du corps pour un ensemble fort ornemental. La jupe s'est déployée en auréole autour de la tête de la danseuse. Cette posture nécessite un raccourci du torse et de la nuque dans le vaste écartement de longs bras.

M. Degas, qui perçoit les dislocations les plus imprévues de la carcasse humaine, rend la frénésie de ses mobilités. Les chairs émaciées, insuffisantes à celer la rude ossature, se modèlent puissamment dans la lumière crue qui baigne le dos, les torsades de cheveux, met en relief la tourmente des muscles contractés, emplit d'ombre les ravins des corps vibrants. Les tendons s'arquent, les veines se gonflent sous le derme. Toutes les forces nerveuses de la danseuse collaborent à cet équilibre lassant. Volontiers, la physionomie exprimerait l'effort pénible par de douloureuses convulsions, mais il sied de ne point le manifester à la salle attentive et la face contractée, au lieu de grimacer, sourit.

Cette chair a des reflets noirâtres, des mai-

greurs morbides. Les détresses, les perversités
précoces et l'éreintement du labeur l'ont meur-
trie. Des onguents en satinent le grain rugueux,
la poudre de riz en saupoudre les marbrures
et les tares. C'est le type de la beauté vicieuse,
aux affolants artifices, plus excitante que la
saine beauté naturelle pour l'érotisme com-
pliqué des fins de civilisations.

De l'autre côté du chambranle, une autre
danseuse. Elle s'avance, celle-ci, d'un pas aisé,
en une attitude légère et gracieuse, sans que de
difficultueux exercices la contraignent à des ten-
sions lassantes. Svelte, elle trottine et son corps
ondule. Ses bras, qui en suivent les débauche-
ments souples, s'arrondissent autour de la
figure souriante, comme pour l'esquisse de dis-
crets baisers. Ses pieds arqués alternent préci-
pitamment; leur fugacité mobile accentue l'a-
gilité des jambes trapues et basses. Au fond, des
théories de ballerines accompagnent d'un pas
gracieux et lent le pizzicato du premier sujet.

Puis, deux danseuses, toutes trépidantes en-
core des lestes gymnastiques qu'elles viennent
d'accomplir, rentrent d'un pas alerte dans les

coulisses sombres, tandis que, derrière elles,
sur la scène illuminée des blafards rayonne-
ments électriques, évolue, d'un rythme vif, le
troupeau très mobile des comparses masquées :
c'est le ballet de Don Juan. La nerveuse cor-
pulence de la première danseuse s'insère dans
une jupe et un corsage verts; la seconde, ser-
tie dans du satin rose et de tulle rose nimbée,
rectifie l'arrangement de son collier. Hale-
tantes, le corps en émoi, elles ont comme des
élasticités acquises. On sent qu'elles ont rega-
gné la coulisse sur leurs pointes et que, à une
mesure soudaine, souriantes, elles en ressurgi-
ront de nouveau pour quelque gesticulation
gracieuse et pénible. Par delà l'intimité calme
de la coulisse, par delà le grand carré turbu-
lent de la scène lumineuse, se détache, en la
pénombre des coulisses opposées, la silhouette
raide, géométrique, d'un clubman qui attend le
retour de la sauteuse dont il surveille les ébats.

Deux toiles de M. Pissarro pacifient, par leur
sérénité limpide, le tintamarre de ces frin-
gances et de ces galopades.

Assise sur un tertre, une paysanne ravaude.

L'écartement de ses bras, qui pourtant se
collent aux formes, marque l'emphase de la
gorge, l'épaisseur de la musculature et des
chairs. Près d'elle une fillette est momentané-
ment accroupie. Elle surveille des vaches qui
lentement paissent au bout du pré, dans le
soleil et la lumière.

Puis, des femmes près d'une rivière limpide
et miroitante. Accotée à un arbre, l'une d'elles
tient une fleur et l'autre, agenouillée, plonge
quelques hardes dans l'eau perturbée de rides
concentriques. Une lumière calme s'épand sur
les flots, les végétations et les êtres. Dans la
nappe transparente, se reflètent les touffes de
la rive et les vols de nuages.

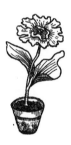

RODIN

JEUNE MÈRE

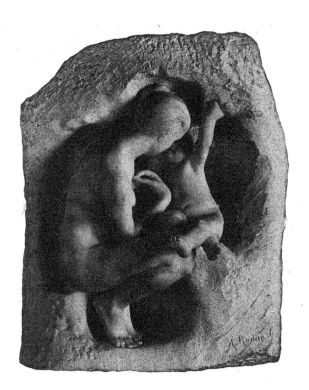

M. RODIN

N ce cadre de toiles radieuses, voici un marbre de M. Rodin.

Une mère, tendrement inclinée vers son enfant, lui tend les bras. Les membres courts et gras du petit appellent cette étreinte. La femme a un souple accroupissement de jolie bête et les deux corps sont disposés selon une ligne ovoïde qui évoque une idée d'intimité maternelle, de charnelle communion. Les corps, sculptés en haut-relief et comme enfoncés dans une cavité de pierre,

semblent vivre la même vie, circulaire et
recluse, au fond d'une grotte. On songe à des
maternités primitives, à des allaitements de
bêtes dans des antres. La délicatesse des soins
instinctifs, les enveloppements adroits, les
gestes de précaution et de prudence, l'ahné-
gation spontanée de la femme pour l'être né de
ses entrailles sont largement indiqués. La syn-
thèse de la maternité, gracieuse et tendre,
est réalisée en sa simplicité fruste.

Ce groupe est caractéristique du haut talent
de M. Rodin qui s'est attaché à faire vivre son
marbre d'une vie intense, à l'animer de mobi-
lités anatomiques complexes et inédites et qui,
en restant sincère, réalisa des compositions
très noblement décoratives.

La sculpture contemporaine ne connaissait
qu'un petit nombre d'expressions et d'attitudes,
susceptibles de traduire deux ou trois états
d'âme généraux. Ces formules banales et sans
éloquence, perpétuellement ressassées étaient
d'une monotonie navrante qui le plus souvent
n'était pas compensée par une altière beauté
ornementale.

M. Rodin, en multipliant les modes d'ex-
pression du corps humain, s'ingénia à rendre
non seulement des vitalités actives, mais des
sentiments et des sensations. Il fit passer dans
son marbre nos troubles, nos émotions fugaces,
vives, ténues, les mouvements complexes de
notre âme. Pour atteindre à une telle expres-
sion physique et morale, il lui fallut perturber
de contractions et de muscles actifs l'inerte
modelé de la sculpture académique. Les nerfs
se tendirent, une musculature mobile vibra
sous les maigres carnations qui revêtent l'ossa-
ture saillante de notre corps. L'énergie vitale
galvanisa la morne anatomie classique, exacte
sans doute, mais toujours théorique et au re-
pos. Les chairs, cessant enfin d'être modelées
au petit bonheur d'un à peu près décoratif,
vécurent manifestement. M. Rodin, intuitif ob-
servateur des rythmes de gestes et d'attitudes,
fixa des phases de mouvements jusque-là inex-
plorées et caractéristiques. Sa rare habileté
de main lui permit de reproduire ces attitudes
exactes pour le rendu desquelles il n'avait ni
formules, ni grammaire, ni enseignement.

16

Mais ce n'était point encore assez de doter son
marbre de vie et d'âme : tout en restant un ana-
lyste perspicace, M. Rodin se haussa aux plus
artistiques synthèses. D'un geste, d'un aspect
physiognomonique, il élague tout ce qui ne
concourt pas à l'éloquente expression du sen-
timent ou de l'émotion qu'il veut traduire. Son
ébauchoir hardi est largement simplificateur,
non pour aboutir au néant intellectuel des
interprétations professorales, mais pour ac-
croître l'intensité d'expression. C'est ainsi qu'il
parvint à cet art suprême de sculpture carac-
téristique qui traduit l'essence d'une émotion ou
d'un sentiment et reste puissamment vivante.

En outre, il se préoccupa d'ordonner ses
exactes représentations en vue de l'orne men-
tation et de l'harmonie. La vie des corps, dont
la nervosité est apparente et dont les épidermes
sont comme trépidants, se manifeste toujours
par une beauté absolue du modelé et des
lignes.

Les attitudes, outre qu'elles sont significa-
tives, vivantes et vraies, apparaissent inter-
prétées en un évident souci de décoration.

L'expressive réalité se transforme par cet art conscient des rythmes naturels et des noblesses d'arrangement, en des généralisations d'une superbe beauté ornementale.

La Vie, la sourde mobilité des muscles, des nerfs et de l'épiderme, la saisissante intellectualité des physionomies sont la base où s'édifie l'Œuvre grandiose.

MISS MARY CASSATT

MÈRE ET ENFANT

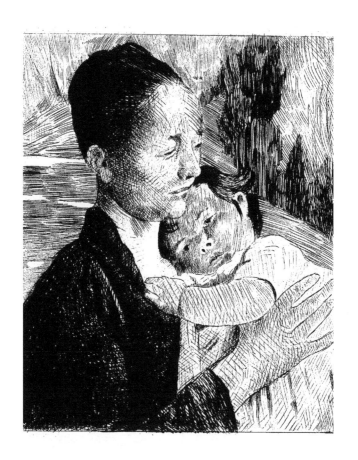

MISS MARY CASSATT

'EST à l'ampleur de l'Idée que s'é-
lève aussi, par delà les réalités
vivantes, l'art si distingué de
Miss Mary Cassatt. Elle a extrait
du momentané et du fortuit des choses les ca-
ractéristiques aspects. Sous prétexte de pein-
dre des mamans et des bébés unis dans des
enlacements divers, elle est parvenue à repré-
senter l'Amour maternel. Les gestes, les phy-
sionomies sont justement observés et rendus :
tout concourt à définir la tendre sollicitude de
la mère ou la quiétude de l'enfant.

Il était à craindre que le souci d'une si large expression n'entraînât ce peintre à des excessivités de sensiblerie ou bien au maniérisme dans l'exécution. Mais Miss Cassatt, éprise de vérité, ne restitua que des attitudes instinctives, observées autour d'elle en leur inconsciente spontanéité, exprimant une tendresse normale. Elle se garda des étreintes tarées par l'exagération intentionnelle que donnent toujours l'immobilité d'un modèle et la prolongation voulue d'une attitude.

La sincérité de sa vision la préserva ainsi de généralisations inexpressives. Ses synthèses de sentiments ne sont point obtenues, en effet, par des méthodiques abstractions, au détriment du vrai. Elles se dégagent d'études très exactes et sont d'autant plus larges que le dessin est plus caractéristique et plus vivant.

Lorsque Miss Cassatt représente des enfants et des mères, ses compositions s'ennoblissent d'un très haut caractère de SAINTE FAMILLE, mais de Sainte Famille moderne. Il ne s'agit plus, en effet, de vierges extatiques tenant sans tendresse, sur leurs genoux rigides, un enfant

conscient de sa destinée et qui déjà s'enfuit.
Ce sont des mères infiniment humaines et ai-
mantes qui serrent contre leur sein les chairs
roses de bébés bien vivants et sans autre souci
que celui des caresses maternelles.

Un lien intime, nécessaire, unit ces êtres :
ils vivent l'un par l'autre. Leurs expressions de
physionomie sont associées. Cette tendresse,
charnelle d'abord, que complète l'affection mo-
rale, s'orne d'une gravité austère. Miss Cassatt
donne à ses mères ce front bombé qu'ont les
vierges de certains Primitifs : il est plein de pen-
sées d'ordre purement humain et point du tout
surnaturel. La mère songe à ses devoirs, à l'ave-
nir. Une clarté illumine son front : elle signifie
l'intelligence de son amour et non l'extase. Les
yeux, lents et doux, ont une fixité inquiète
pour contempler l'enfant.

Cette tendresse sereine, cette simplicité d'é-
motion sont magnifiquement exprimées dans
la toile qui orne le salon de M. Durand-
Ruel.

Une femme, la robe un peu dégrafée comme
pour de subits allaitements, promène, dans les

allées d'un jardin, son baby que ses larges
mains maternelles, adroites et bonnes, serrent
contre son sein. Elle ne peut encore lui parler,
mais c'est à lui qu'elle songe. Elle est con-
sciente de son devoir en même temps qu'elle
a une fierté grave de sa maternité. Il se blottit,
l'enfant, tout rose de vie fraîche, dans cette
étreinte qui est pour lui tout le monde. Il a
une quiétude, une sécurité parfaites.

Les gracieuses souplesses de mouvements
qu'a su réaliser Miss Cassatt! Ses bébés gesti-
culent avec des incertitudes et des maladres-
ses exquises. Leurs yeux, étonnés et naïfs, ont
de graves fixités. Les gras plis dans les chairs
roses et laiteuses, des mollesses dodues té-
moignent d'une belle santé. Les attitudes des
bébés sont infiniment spirituelles et restent
vraies. Toujours Miss Cassàtt évite d'en com-
promettre la sincérité par des gentillesses con-
venues, des souplesses de petits chats jouant
parmi des laines, dont tant de peintres grati-
fient l'enfance. Cet art n'abdique pas plus sa
distinction que sa vérité.

Par son habileté à fixer, en un dessin ex-

pressif et large, les exactes émotions de sa vi-
sion si fraîche et par la franchise de ses colo-
rations, Miss Cassatt se rattache à l'évolution
impressionniste.

17

PUVIS DE CHAVANNES

LA FILEUSE

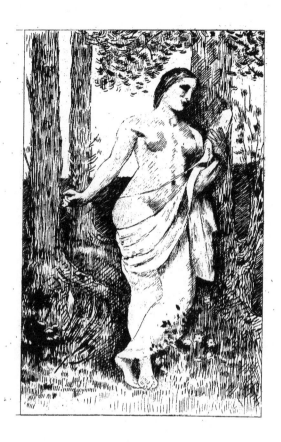

M. PUVIS DE CHAVANNES

 EBOUT contre le tronc gris pâle
d'un bouleau, une fileuse, de ses
fins doigts, tourne les longs fils de
lin. La beauté pure de sa nudité,
la noblesse de ses hanches se vêtent d'un blanc
peplum largement drapé dont l'extrémité est
retenue par une courbe du bras, d'un galbe
impeccable. Sous ces plis, la splendeur des
contours aisément se reconstitue. Un ruissel-
lement soyeux de chevelure blonde s'épand sur
les épaules de la jeune fille dont la physiono-

mie et le maintien ont une majesté de Paix
silencieuse. On songe à quelque vierge de l'âge
biblique vaguant en des bois sacrés, sous des
lianes, au bord de lacs nimbés d'argentines va-
peurs d'aube, où les biches viendraient boire.
Nul tracas, nulle fièvre, nulle extase : une can-
deur sereine. Les tons pâlis d'un décor, mys-
térieux et limpide à la fois, accroissent la quié-
tude. Des arbres, puissamment élancés, dressent
leurs attitudes altières. Ils semblent être les
piliers géants d'un temple naturel. Le bleu lé-
ger des monts clôt au loin l'horizon. Le ciel un
peu plus clair surplombe de son calme azur
cette vallée de repos. Des rameaux, contour-
nés en arabesques, ceignent la vierge de leurs
volutes. Des mousses, des lichens, des végéta-
tions jaune pâle, rose tendre, violet éteint, font
à ses pieds un doux tapis de mollesse et de si-
lence. C'est la grandeur muette des prairies et
des hautes futaies : aucune rumeur ne perturbe
l'atmosphère teintée d'argent subtil. Une clarté
de rêve baigne les choses. Il semble qu'il y ait
dans l'air des caresses de velours et de satin.
Une harmonie de douceur unit tous les coins

de la toile. Le corps et le paysage sont comme immatériels et leur charme pacifiant saisit. Pour peu que la contemplation se prolonge et que l'esprit subisse l'exquise suggestion de cette peinture, on ne perçoit que des rythmes infiniment doux, de suaves enchantements et toutes les sensations précises de lignes ou de couleurs s'abolissent en la joie d'une sérénité immense. Au fond d'une telle œuvre est la Pensée.

Pourtant, cette femme est d'un dessin précis et rigoureux. L'anatomie en est impeccable, l'attitude logique. Ce décor, qui s'estompe des douces vapeurs du songe, est pris dans une étude scrupuleuse de la nature; si limpide que soit l'atmosphère, elle enveloppe les arborescences d'air et de lumière, les met à leur plan; les tons sont pâlis, mais ils rehaussent magistralement le dessin, ils s'atténuent ou s'exaltent normalement, selon des valeurs délicates. Rien n'est plus humain et plus vrai que de telles compositions et la joie qu'on en éprouve est artistique avant d'être intellectuelle.

Elles n'ont pas la splendeur vibrante, les

rayonnements intenses des spectacles de la na-
ture, ce sont des interprétations supérieures à
la nature, des atténuations d'elle-même dans
le sens de la pureté. La lumière s'épand plus
calme, les couleurs s'exaltent en valeurs plus
douces, c'est la nature dégagée de l'accessoire
et du brutal, avec seulement la majesté tran-
quille de sa pérennelle beauté. Mais c'est la
nature exacte et l'humanité vraie. Et le dessin
reste toujours caractéristique et expressif.

C'est même à force de caractère et d'expres-
sion que cette peinture traduit dès idées avec
une lucidité si grandiose.

On a dit qu'elle est philosophique et qu'elle a
pour but direct de symboliser des concepts. Il
eût été plus juste d'écrire qu'elle les Exprime,
par son intensité de vie et de vérité. L'idée se
dégage naturellement. L'ampleur de ces déli-
néations est telle qu'elles ne signifient pas une
action particulière, momentanée, mais le prin-
cipe même de cette action. Ainsi, des laboureurs
sont couchés, ils dorment. Un peintre, dont
le dessin serait moins large et moins éloquent,
aurait simplement rendu le repos de quelques

CLAUDE MONET

VUE D'ANTIBES

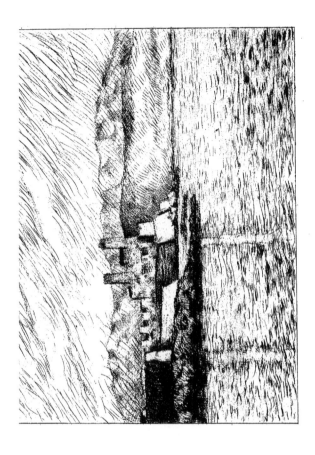

laboureurs fatigués. L'art de M. Puvis de Cha-
vannes atteint, par ses synthèses et ses simpli-
fications, une telle puissance d'évocation que
ces laboureurs, aussi vivants et aussi humains
que tels autres, expriment l'idée du Repos.

C'est en effet par synthèses et simplifications,
que procède M. Puvis de Chavannes : il élague
les superfluités de dessin, proscrit les minu-
tieuses énumérations de détails, parce qu'au
lieu de concourir à l'expression de la pensée,
ils l'enténèbrent ; il évite les gesticulations vio-
lentes, les turbulences de couleurs et de lignes
parce que tant de fièvre et d'éclat nuirait à la
sérénité de ces surgissements d'Idées. Alors, de
ses atténuations si délicates, de ses pâles har-
monies, de ses fêtes discrètes sourd l'au-delà
infini et troublant.

Quelques esprits, que seule séduit la réa-
lité immédiate, ont méconnu cet art si noble.

Selon eux, M. Puvis de Chavannes serait un
pitoyable coloriste, parce que ses tons ne cha-
toient pas en accords fastueux et que la viva-
cité d'une palette pimpante ne resplendit pas
en ses toiles. Mais les distinguées eurythmies

que réalise ce peintre avec des lilas, des mau-
ves, des violets, des gris et des ors pacifiés,
ses lumineux poèmes en demi-teintes montrent
qu'on peut être un coloriste éminent en usant
des seules nuances atténuées et de très douces
valeurs.

Ils disent aussi que M. Puvis de Chavannes
élude, par impéritie, les difficultés du dessin.
Ils attribuent à l'ignorance cette volontaire
abstraction des détails inutiles à l'expression de
l'Idée, ce rendu synthétique des seuls aspects
essentiels. Ils ne sentent pas que dans les atti-
tudes et les corps largement dessinés, sans mi-
nuties, tous les détails de l'anatomie humaine
se reconstituent aisément et que ces contours
simplifiés, très logiques et très exacts, s'ani-
meraient vite du jeu des muscles et, au gré du
peintre, bientôt se compléteraient de nerfs et
d'ossatures. D'ailleurs, quand M. Puvis de Cha-
vannes ne se soucia point d'exprimer l'Immaté-
riel par la peinture, quand il voulut réaliser
des académies complètes, sans abstraire ni
simplifier, il montra avec quelle maîtrise il
sait mettre en place et faire vivre tout le sys-

tème anatomique. Il faut même qu'un artiste, ainsi doué, si sûr de son métier et si savant, soit fiévreusement épris de Pensée pour lui subordonner et pàrfois lui sacrifier cette virtuosité plastique où il excelle.

C'est en effet de Pensée que se soucie avant tout M. Puvis de Chavannes et le charme altier de ses évocations a sa source dans son âme. Éprise d'infini, elle vogue hors du monde. Son envol dans l'au-delà des idéaux concepts lui donne la quiétude, la paix profonde et douce. L'artiste traduit par sa peinture, dégagée de toute contingence, quelques-uns des radieux aspects de sa vie psychique et ainsi ses œuvres se revêtent de Sérénité.

Les critiques ont dit en outre que ce haut penseur et ce peintre savant tentait d'exprimer l'ingénuité de l'âme primitive par des procédés aussi naïfs que ceux des premiers maîtres et, blâmant cet archaïsme, qui serait en effet illogique, ils ont constaté que l'artiste n'était parvenu qu'à une simplicité artificielle dénuée de vraie foi, de grandeur et de mysticité.

Homme moderne, de cérébralité complexe et

18

ornée, M. Puvis de Chavannes n'a point pré-
tendu restaurer, par delà les siècles, un art qui
eût sa cause dans l'intellectualité fruste de nos
pères. L'effort aurait été puéril. Il s'est borné à
exprimer des idées dominatrices, non par une
méthode que, volontairement, il eût rendue
imparfaite et malhabile comme celle des pre-
miers peintres, mais par de larges simplifica-
tions et de suggestives harmonies. Il sait bien
qu'on n'a pas le droit d'annuler la science
acquise, l'enseignement des siècles et que le
pastiche d'un art gauche, d'une naïveté si spon-
tanée serait une duperie sans intérêt s'il était
accompli délibérément par des peintres mo-
dernes, animés d'un esprit tout différent. Mais
autre chose est l'abstraction volontaire, rai-
sonnée, logique, autre chose le dessin sec, dur
des primitifs, incomplet par suite d'ignorance.
A un œil attentif la science technique de M. Pu-
vis de Chavannes apparaîtra toujours.

Cet art altier, fait de haute pensée, de science
et de juste vision, s'est non seulement élevé
à des poèmes de signification idéale, mais a
réalisé des décorations qui valent, en dehors

même de l'Idée, par la splendeur des harmo-
nies de tons, la noblesse des arrangements et
du dessin.

En un temps où la peinture symbolique est
sans grandeur et sans âme, ne s'inspire que
dans un banal répertoire de sentiments géné-
raux et devient d'enfantins rébus, où la pein-
ture décorative n'a ni beauté des lignes ni
science du coloris, M. Puvis de Chavannes a
su réaliser des œuvres sincèrement émues et
belles.

Il a été l'artiste original et créateur.

RENOIR

PÊCHEURS AU BORD DE LA MER

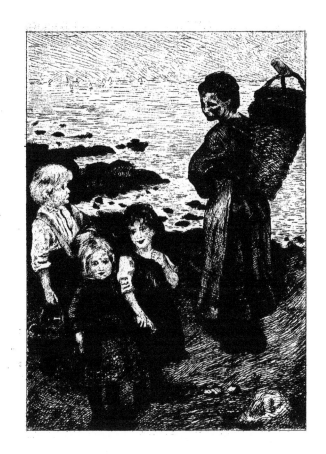

DÉCORATION DE M. CLAUDE MONET

 ON loin du tableau de M. Puvis de Chavannes, la paix froide d'une rue de village sous la neige, par M. Pissarro. La bise a fouetté la neige qui s'amoncelle dans des angles; aux endroits où sa violente caresse a fait rage, le sol est dénudé. Les maisons, qui ne sont pas encore alourdies par l'épaisseur des couches, ont une blancheur pimpante sur le ciel sombre.

Hâtivement, des gens circulent en des attitudes transies. Le ton verdâtre des portes, des volets, accroît la sensation de froidure.

Puis, une grande toile de M. Renoir.

Une femme, portant sur les épaules une hotte d'osier, va lentement vers la mer, dont la nappe immense forme le fond du tableau et qu'on sent, par delà le cadre, s'étaler à l'infini. Elle tourne la tête pour regarder des enfants, qu'elle a laissés derrière elle. Cette torsion entraîne une évolution correspondante du buste sur les hanches et ces deux mouvements, fort logiquement associés, sont d'une souplesse si vivante, d'une si éloquente vérité que, sous les hardes, on devine les sinuosités du flanc. La flexion du cou se dessine en plis gras dans l'embonpoint des chairs. Un mince ruban bleu circuite dans la chevelure châtain roux et la limpidité de grands yeux pers pacific l'éblouissante carnation du visage. Les détails de l'accoutrement, corsage brun, tablier bleu vert, jupe à reflets violacés, peints à larges touches, sont d'un fastueux éclat. Des tignasses d'un blond ardent et soyeux coiffent les

figures poupines de trois enfants dont les
yeux sont de bleues clartés. Pour chacun, l'or
des cheveux, l'incarnat des joues, le bleu du
regard, le rouge-cerise des lèvres sont associés
en valeurs délicates et justes. Au blond chaud
de la première petite fille correspond un ver-
millon plus vif, un bleu plus foncé. Les trois
valeurs décroissent simultanément et s'adou-
cissent chez la seconde. Enfin, la toison du
mince garçonnet casque de chanvre fin les
joues rose tendre où s'alanguit un regard
glauque.

La fraîcheur de la vision, l'instinctive com-
préhension de la beauté des lignes se complè-
tent par une très grande science des harmonies
et des rapports de tons. Le sentiment de l'œuvre
est, en outre, exprimé par une simplicité tou-
chante de groupement et d'attitudes : l'aînée des
petites filles donne la main à sa mignonne
sœurette, avec un air d'attentive protection.
Son autre main, elle l'emprisonne câlinement
entre son épaule et sa figure inclinée en une
pose de gêne naïve. Les frisottis et les bou-
cles d'or encadrent de leur mobilité soyeuse la

fraîcheur des joues, l'ambre des cous nus. Les membres replets ont les libres souplesses de l'enfance. De quel chatoyant éclat resplendissent ces hardes de misère : pour l'une des petites filles, c'est un jupon rouge, pour l'autre un caraco aux vieux tons cramoisis, une robe d'un bleu vif radoubée vers le bas d'étoffe à carreaux pourpres et violâtres.

Ils se promènent sur la grève parsemée de blocs, de touffes de goémon, de souples algues et de varechs. Le flot ascendant bientôt y apportera son écumante caresse. Au loin, les vagues battent leur cadence et l'on perçoit le balancement des houles, l'infini des étendues. Des voiles blanches, qu'on sent mobiles et légères sous le vent du large, évoluent en l'immensité bleue de la mer dont la grandeur incite aux mélancolies.

Pour compléter la fête de couleurs qui éjouit son salon, M. Durand-Ruel a fait à cette peinture un cadre digne d'elle : les panneaux des portes ont été décorés par M. Claude Monet. Au lieu de monotones boiseries blanches qui cou-

peraient de silences l'allégresse des symphonies, ce sont des fleurs aux pétales diaprés, des grappes de fruits d'or, des corbeilles où, parmi des verdures, l'éclat velouté des corolles luit fastueusement. Les trois saisons efflorescentes, le printemps, l'été, l'automne, mêlent leur grâce jeune, leur chaleur, leur chaude mélancolie.

Et comme si ce n'était pas assez de l'opulent éclat de fleurs isolées surgissant de terre, M. Claude Monet associe en bouquets d'une polychromie harmonieuse la splendeur d'ombelles, de thyrses détachés de leur tige et placés dans des vases d'un savoureux émail. La joie des efflorescences spontanées est accrue par la grâce de pimpantes unions de couleurs.

Les disques fauves et citrins des soleils fulgurent au centre de leur verte auréole lancéolée; campanules graciles, aux tons pâles, émergent de claires folioles; anémones, violettes, pourpres ou ardemment jaspées, narcisses entr'ouvrant leur calice jaune, chantent dans des touffes de verdure. La neige des reines-marguerites et des azalées rosit tendrement. De vases à l'émail mat surgit une hampe qui,

19

entre des feuilles arrondies en volutes, dresse
haut, sur fond crémeux, les efflorescences roses,
grenat et vieil ivoire de larges pavots. Puis, à
nouveau, resplendit l'éclat velouté des nar-
cisses et des anémones, et l'or ardent de six
lourdes oranges s'associe harmonieusement
à l'ombre bleue qu'elles portent sur le pan-
neau clair, tandis que des citrons teintés de
vert appendent entre leurs feuilles luisantes et
recroquevillées. La candeur des dahlias, le
panache bigarré des glaïeuls se mêlent aux
diaprures des tulipes, à la pourpre des pêches.

RENOIR

DÉJEUNER A BOUGIVAL

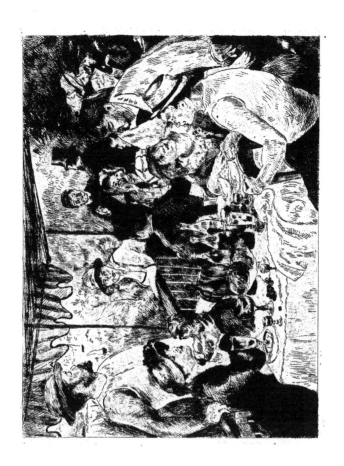

M. RENOIR

LE SOUPER A BOUGIVAL — LA LOGE

LA FEMME A LA TERRASSE

A salle à manger s'adornera
bientôt d'une décoration que
peint M. Renoir, mais déjà les
murs lui sont redevables de
leur magnificence.

Le souper à Bougival :

Il s'achève, et, dans l'exubérance de la di-
gestion, le besoin d'agir a éparpillé çà et là les
commensaux, en des poses nonchalantes et sans
gêne. Ils se dressent, s'appuient à des balustres,
enfourchent des sièges, s'accoudent à des

épaules amies, rient, bavardent. Les membres
s'étirent. Une gaîté loquace et en même temps
paresseuse anime les apartés. La table est en
détresse. C'est un cahos de vaisselles et de fla-
cons. Des reliefs de pâtisseries dressent leurs
aspérités jaunâtres entre les verres encore
teintés de vin. Dans la culbute de cette go-
gaille apparaissent les compotiers chargés de
fruits pansus et les bouteilles pleines de liquide
pourpré, dont la couleur s'associe somptueuse-
ment au violet sombre de lourdes grappes voi-
sines. Les tons les plus lointains de la toile
sont rigoureusement en valeur avec cette har-
monie centrale si savoureuse.

Le désordre de la table s'accorde avec les
poses abandonnées des convives et les expli-
que. Au premier plan, une femme abaisse son
frais minois, pétillant d'une perversité bo-
nasse, vers le museau d'un chien loulou au
long poil broussailleux dans lequel elle en-
fouit ses doigts. Ses yeux noirs sourient dou-
cement et ses lèvres, gracieusement tendues,
lui susurrent de petits mots caressants qui s'a-
chèveront en baisers. Cette câlinerie bavarde

dit toute la tendresse exquisement niaise et
superficielle de la fille. La frimousse de celle-
ci est vivement égayée par la paille blonde du
chapeau où des coquelicots rutilent.

Près d'elle, un canotier râblé s'appuie d'un
bras musculeux à un balustre, arque ses reins,
tend ses pectoraux. Son anatomie s'affirme so-
lide et nerveuse sous le maillot. Des groupes
de gens assoient leur nonchalance alourdie
dans des poses imprévues. On papote, on
fume, on savoure les liqueurs veloutées. Les
regards brillent, les joues s'empourprent, la
gesticulation est violente. Un berceau feuillu,
arrêtant les rayons de soleil, fait un voile de
fraîcheur, mais çà et là les lueurs de l'astre
percent le rideau et s'épandent en clartés, que
l'ondulation du feuillage rend mobiles, sur la
nappe, les habits, les figures. Ces rayons, l'am-
bre de l'atmosphère par delà les verdures, et le
brasillement du fleuve sous le soleil, révèlent
une belle journée d'automne. On sent que, dans
cette oasis d'ombre, les bras nus des canotiers
ont chaud et que le contentement des dîneurs
vient aussi de ce repos à l'abri des rayons.

Sur ce fleuve, des barques se meuvent. Les
flots et les rives apparaissent baignés de soleil
jusqu'au lointain de l'horizon tout estompé de
vapeur blonde. Et c'est une joie de voir par
une échancrure du berceau ombreux ce pano-
rama incendié de chaudes lumières. La sensa-
tion de quiétude et de fraîcheur en est accrue.

De M. Renoir encore, la Loge. Sur fond de
draperie cramoisie, une jeune femme dont la
fine élégance s'insère dans une robe de faille
noire bordée de dentelles. Sa chair mate, où
luit le jais de grands yeux, est casquée d'or
blond. Entre ses mains gantées de chevreau
crème, une page de musique. L'air perspi-
cace, attentif, elle attend. Une jeune fille, dont
la natte noire serpente sur le dos, tient sur
ses genoux une gerbe de roses. Son minois
éveillé, son petit nez spirituel, ont cette nar-
quoise ingéniosité que M. Renoir traduit si
excellemment.

Puis, la Femme a la terrasse. Sur une ter-
rasse que les verdures luxuriantes envahissent,
aux balustres de laquelle, lianes, plantes grim-
pantes et guirlandes de fleurs s'enroulent, une

RENOIR

LA LOGE

RENOIR

LA TOUR

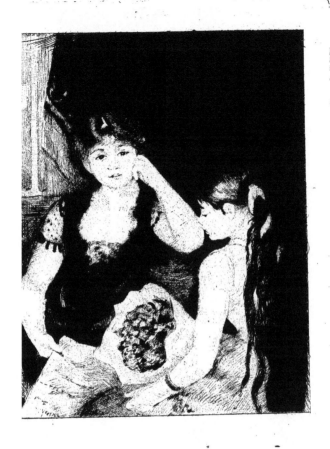

jeune femme est assise. A travers ces frondai-
sons, on aperçoit les touffes d'un jardin et, plus
loin encore, une rivière, dont l'onde bleue,
tout étincelante de reflets d'or, est balafrée
de l'acajou luisant des bateaux de course. Une
masse de monts bleuâtres clôt l'horizon. La
jeune femme est vêtue de bleu sombre, coiffée
d'un chapeau rouge. Son visage chafoin a une
grâce mièvre et futée qu'accentuent l'obli-
quité malicieuse et l'affolant sourire des yeux.
Elle a un regard de Joconde moderne qui sait
l'amour, la séduisante effronterie d'une œillade.
Assemblées dans une corbeille, des laines aux
tons verts délicatement nuancées se mêlent à
toute une gamme d'écheveaux rouges. Les doigts
fuselés de la femme se baignent en cette po-
lychromie. Près d'elle, une fillette qui folâtre a
des souplesses de jeune chatte. Le rose velouté
de ses joues, le rouge ardent de ses lèvres té-
moignent d'une santé alerte. L'azur limpide des
yeux a la fixité candide, l'assurance incons-
ciente des tout petits enfants. Nul artifice
alors, nulle inquiétude de la vie.

Sur un panneau voisin, des marines de

M. Claude Monet. Ici, des vagues d'un bleu
sombre clapotent contre des rochers âpres et
noirs. Là, des monuments de granit, estompés
par une subtile brume gris-argent, apparais-
sent, fantomatiques et grandioses, comme en
une vision de rêve.

Enfin, d'un vase en grès brun verdâtre, s'é-
lance une tigelle portant à son sommet les
arabesques neigeuses de fleurs de lys.

Des œuvres de tous ces peintres se répartis-
sent encore dans diverses autres pièces.

De M. Renoir, des rochers clairs, baignés
d'un air pur et blond, réfléchissent leur image
dans les flots azurés. — Par delà de hauts pal-
miers entre-croisant leurs verdures, la blanche
Alger et la mer intensement bleue, sous le
soleil. — Un portrait de jeune femme : car-
nation fraîche, longs yeux limpides, souples
ondulations de cheveux roux autour de l'oreille.
— Puis, la nacre dodue d'une chair de petite
fille transparaît sainement sous une chemisette.

Une Aurore de M. Claude Monet : Les pre-

miers feux du jour teintent de rose la masse
bleutée des monts. Les maisons s'avancent en
cap dans les flots qui reflètent les écharpes de
lueurs roses éparses dans le ciel : fraîcheur
radieuse et matutinale pureté. — Tout près,
une plage ensoleillée, hantée de baigneurs et,
sur les flots, des chaloupes.

Voici un marché de M. Camille Pissarro. Des
gens circulent, se mêlent, négocient en des atti-
tudes alertes et vivantes. Au fond, un grouille-
ment de foule et son brouhaha. Des paysannes
sont accroupies autour de paniers bourrés de
légumes, dressent leurs robustes musculatures
entre des étalages. L'une d'elles, ornée d'un
fichu jaune et d'une jupe bleue, lape le contenu
d'un bol et, entre deux gorgées, papote avec
sa voisine. — Puis : des arborescences arron-
dissent leurs légers bouquets dans l'atmosphère
radieuse, se découpent en douces valeurs sur
un fond de collines. — Des toits roux émergent
de masses verdoyantes, des nappes d'eau mi-
roitent, nimbées d'or ; le sol se courbe en nobles
vallonnements. Des végétations luxuriantes

20

des touffes, des haies vivaces, des étendues de
campagne en liesse disent la grasse fécondité
de la terre, son merveilleux décor. Des rayon-
nements de soleil, des limpidités allègent et
mobilisent l'amas des frondaisons.

SISLEY

LA SEINE A MORET

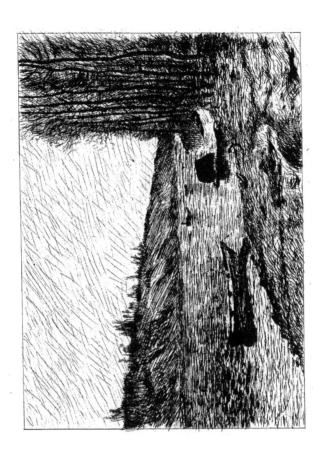

M. SISLEY

UR un ciel sombre, des branchages desséchés se convulsent en torsions pitoyables et détachent lugubrement leurs noires silhouettes. Ils sont tristes, ces arbres, comme des vols de corbeaux abattus sur les terres labourées, en novembre. On dirait qu'un incendie les a calcinés et tordus. Ils évoquent la vision de sataniques gibets. C'est le vendredi-saint de la nature, le deuil irrémédiable, la mort des sèves et des germinations. Un air froid circule

dans la campagne, autour des troncs humides, et la sévérité des premiers plans se prolonge en la torpeur grise de l'étendue. Bientôt la neige, silencieusement, vêtira la désolation de ces sites.

La mélancolie des feuilles rousses, les pâleurs mourantes du soleil, la solennité qu'ont les bois aux saisons moroses, émeuvent l'artiste.

Il sait rendre la détresse des paysages d'automne, reflétant en des flots l'agonie jaunissante de leur si récente splendeur, les horizons dévastés sur lesquels plane le deuil de l'hiver imminent.

Les choses de la nature sont alors reliées par une brume grise qui les enveloppe de ses attristantes harmonies. Elles ont comme la joie triste de mourants qui souriraient.

M. Sisley a éloquemment exprimé la grandeur funèbre des troncs abattus. Les souches gisantes sur la glèbe ont la majesté d'augustes cadavres. Ce sont des puissances écroulées. On sent que le bûcheron sapa lourdement la robustesse des couches ligneuses à présent dur-

cies et qu'un grand fracas dut s'épandre sous
la haute futaie, quand le géant s'abattit. La joie
des efflorescences passées, l'orgueil des atti-
tudes altières sont enclos en ce débris dont
la gloire persiste. La tristesse est accrue par
la couleur du paysage généralement en con-
cordance parfaite avec la signification de cette
ruine naturelle. Ce sont de très sincères études
qui valent, en outre du dessin caractéristique
et d'une expressive tonalité, par leur philoso-
phie douloureuse.

L'artiste comprend aussi la lourde majesté
des masses neigeuses, qui, étalées selon les on-
dulations du sol, anoblissent, en les attristant,
les lignes de la nature. Il indique la profondeur
des couches lentement superposées, le poids
des flocons sur les ramures ou les construc-
tions légères. C'est le grand silence et l'immo-
bilité. Les rares passants qui s'aventurent en
ces amas glacés se meuvent laborieusement.
Il semble qu'en ce lourd enfouissement des
choses le bruit de leurs pas ne puisse être perçu.
Aucun oiseau ne trouble de son vol noir les
horizons figés. Il fait froid et tout est mort.

M. Sisley, dont la vision est si subtile, a perçu
les aspects bleutés de la neige ; il en a rendu
l'harmonique finesse, appliquant par pur in-
stinct cette loi d'optique d'après laquelle la
lumière, réfléchie par une surface blanche
dans une ambiance sombre, doit apparaître
bleue. Des tons verts, prétextés par un volet,
une porte, une clôture, font, avec les reflets de
la neige, des dissonances qui accroissent la
sensation d'impitoyable froidure.

Les printemps de M. Sisley ont aussi leur
personnelle saveur. Ce ne sont pas de tendres
irradiations échauffant la délicatesse des perce-
neige, des fins gazons et la drue éclosion des
jeunes pousses. Le renouveau pour lui n'a
point tant d'allégresse. Le peintre n'oublie
point aisément qu'hier encore la nature était
en deuil. Ses résurrections sont plus discrètes.
Si joyeuses qu'elles s'affirment, elles ne re-
viennent pas sans le rappel constant des noirs
frimas. L'essor des verdures chante sous la
chaude caresse de l'astre ; mais çà et là des
champs infécondés ou des rameaux tardifs re-
latent les gésines hivernales et l'engourdisse-

ment. Si les bourgeons éclatent en radieux
sourires, c'est entre les nodosités rugueuses
de rameaux noirs encore des autans, des givres
et des pluies. C'est une fête gracieuse, peu tur-
bulente. Mais sous la gaîté des tendres folioles,
bien manifestement encore, se tordent les bran-
ches desséchées que plus tard l'été vivifiera,
en les garnissant de ses frondaisons denses.

Lorsque ce chantre de la Nature éplorée se
propose de peindre des sites noyés dans la lu-
mière, il obtient de somptueux ensoleillements.
Son atmosphère blondit; l'intensité de ses tons
s'atténue en harmoniques vapeurs. Ainsi : ces
trembles à l'argentin frisson, le long d'un fleuve
irradié. Puis, ce champ, cette rivière dans un
poudroiement et la masse violette des monts,
au loin. Mais plus volontiers, il éclairera ses
toiles d'un jour normal, d'une lumière nette,
dénuée de chaudes sonorités. Son œil scrute
les nimbes dorés qui rendent si délicieusement
confus les spectacles de la nature, pour les
étudier en eux-mêmes et les exprimer, non
dans leur beauté d'apparat, mais avec leur
caractère personnel et intime.

Les sites apparaissent alors avec la préci-
sion de leur véritable aspect, en la pureté
d'atmosphères moins glorieuses, mais plau-
sibles et lucides certes.

Cette netteté de reproduction, en des clar-
tés peu turbulentes, a de la vigueur. C'est la
sincère expression d'une vision qui détaille et
recense. La nature est restituée en son essence,
avec une exactitude rigoureuse : elle vit en
belles colorations.

RENOIR

PORTRAIT

RENOIR

PORTRAIT

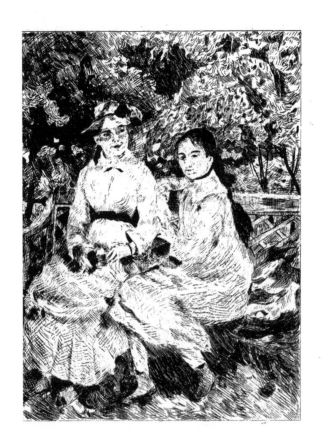

AUTRES TOILES

DE

MM. DEGAS, PUVIS DE CHAVANNES
CLAUDE MONET, RENOIR

ANS la même pièce, un pastel de M. Degas : Une danseuse assise incline son torse en avant pour lacer un escarpin. Les bras sont démesurément tendus; l'ossature dorsale, très saillante, ploie; les omoplates ceignent de leur anguleuse remontée la tête et la nuque infléchies. Entre les jambes écartées, la chute du corps s'insère. Les maigreurs du dos sont mo-

delées expressivement dans la lumière et les
morbidesses de la chair sont sabrées d'artifi-
cielles clartés scéniques qui mettent sur le
chignon des reflets jaune soufre, violacés et
roux. Les ballonnements de la jupe auréolisent
la nerveuse gracilité de la danseuse dont un
nœud de soie verte égaie le costume.

Des fruits de M. Ziem, des enfants de M. Ser-
ret, alertes et câlins, un baby de M. Desbou-
tin qui, du haut de son siège, préside à l'épar-
pillement de ses jouets, avoisinent un crayon
rehaussé de M. Forain, relatant les grâces d'une
femme qui s'évente et un bal de l'Opéra du
même artiste. Des loges grenat, des tentures
cramoisies ceignent d'un luxueux décor les
frôlements mystérieux des dominos, la galan-
terie intriguée des hommes, les enchevêtre-
ments et l'anonymat des flirts.

Une sanguine de M. Puvis de Chavánnes
démontrerait, s'il en était besoin, la science
de son dessin. C'est une esquisse pour une
Mise en Croix, rapide et déjà définitive. L'ana-
tomie est vivante, la composition magnifique-
ment décorative, les attitudes sont logiques et

déjà un grand sentiment religieux se dégage
de ses simples délinéations. — Du même
peintre, un portrait de femme, d'une sérénité
grave. Ses longs yeux, sans doute veloutés et
noirs, ont une expression infiniment tendre;
le dessin fait pressentir un teint mat et la
noirceur foncée de la chevelure. — De lui,
encore une étude de femme nue assise dans
un fauteuil : les chairs, modelées magistrale-
ment, rosissent à son contact.

M. Claude Monet fait resplendir de l'allé-
gresse d'un couchant les flots bleus qui, là-
bas, vers les roches noires, s'assombrissent.
M. Pissarro décrit (avec quelle précision or-
nementale!) les grasses chairs d'une femme
paresseusement étalée sur le ventre, dans l'in-
timité d'un bosquet. Des touffes, des arbris-
seaux, des végétations folles et drues l'enve-
loppent de leurs luxuriances et, par une clai-
rière, on aperçoit un vaste horizon ensoleillé.

Une étude aux trois crayons de M. Renoir
(femme vue de dos mettant sa chemise) montre
son sentiment parfait du nu féminin. Dans des
verts savamment mis en valeur il fait chanter

la brique rouge d'une maison, puis exprime le repos placide d'une femme, aux chairs saines et fraîches, qui sommeille, les bras repliés.

Et voici, de lui encore, le portrait de gracieuses fillettes cousant sous un dôme de verdure. Par des attitudes de travail très vraies, il a rendu leur application au labeur entrepris. Les grands yeux noirs sont baissés sur la tâche et, dans l'effort, les lèvres s'entr'ouvrent. L'air circule autour des têtes, bien distantes du fond, tout enveloppées de lumière. Les verdures qui les abritent dessinent sur les frais visages, sur les robes mauves, sur la paille jaune des chapeaux cerclés de rubans ponceau, les tremblotements de leur ombre mouvante et l'ardent soleil, qui transparaît à travers les branchages, sème sur les deux jeunes filles de fluides gouttes d'or. Cette sincère reproduction dans des clartés harmonieuses et exactes a une rare intensité de vie. C'est un des beaux exemples de la technique impressionniste rigoureusement appliquée au portrait.

Çà et là, entre ces toiles, des tableaux de M. Boudin et de John Lewis-Brown.

Pour le premier, ce sont des laveuses mobilisant, en un labeur agile, la nappe tranquille des eaux; des babies en costumes clairs s'ébattent sur une plage, tandis qu'à l'horizon lointain, deux blancs voiliers cinglent. Pour le second, un vieux général et un nerveux lieutenant qui, à cheval, interrogent l'immensité silencieuse des plaines. Le peintre s'est gardé de troubler, par de criards uniformes et des cavaleries discordantes, l'ampleur des lignes et les sobres harmonies de tons.

D'ailleurs, les pièces où resplendissent les Monet, les Pissarro, les Renoir, les Sisley s'ornent de maintes œuvres de ces deux artistes.

JOHN LEWIS-BROWN

CHEVAUX DE COURSE

JOHN LEWIS-BROWN

CHEVAUX DE COURSE

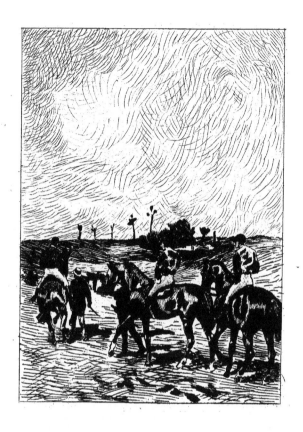

JOHN LEWIS-BROWN

OHN Lewis-Brown ne fut pas tou-
jours le monotone reporter des
rallye-paper et des galopades d'é-
tats-majors. C'est vers la fin de
sa vie seulement qu'il immobilisa son talent à
la représentation un peu trop identique des
scènes de la vie élégante et militaire. Le perpé-
tuel habit rouge de ces gentlemen-rider, la
sveltesse ondulante des amazones et le tapage
clinquant des uniformes qu'il multiplia sans
discrétion, outre que d'ailleurs ils décèlent un
dessin vigoureux, une science très grande des

arrangements de lignes et de tons, ne doivent
pas nous faire oublier les recherches parfois har-
dies de ce peintre. Cette formule, dont certes il
abusa, est issue d'une vision très personnelle,
et c'est un rare mérite que d'avoir si justement
observé l'allure fringante des chevaux galopant
ou prêts à bondir, nerveusement rassemblés en
un repos transitoire, et d'avoir rendu, par un
dessin expressif, l'alerte anatomie de ces mobi-
lités. Les robes si variées, si délicatement nuan-
cées des chevaux ont un lustre chatoyant et sain.
John Lewis-Brown sut modeler leur corps dans
une lumière normale, en influencer l'éclat par
les colorations de la nature ambiante, grouper
des tons en harmonieux accords et, parfois,
restituer d'opulents et limpides décors cham-
pêtres. L'un des premiers, il peignit les che-
vauchées mondaines, le luxe des équipages de
course. Les jockeys aussi l'intéressèrent.

Ainsi, dans le cabinet de travail : Sur une
pelouse et un fond de verdure, des chevaux
alezan, bai, bai brun, piaffent, se cabrent, ruent
et les jockeys guident leurs évolutions. Dans
d'autres toiles appendues au petit salon : un

jockey tempère les capricieux emballements
d'un coursier qui caracole, tandis que ses ri-
vaux, dont les casaques sont savamment ré-
parties, préviennent les bonds soudains de
leurs montures. — Un palefrenier mène à
l'abreuvoir ses limoniers musculeux affran-
chis du harnachement. L'œuvre la plus remar-
quable est la diligence dévalant lourdement
par les plaines, au galop de ses trois chevaux.
Un ciel noir et bas assombrit les lointains
coteaux bleus qui bornent l'horizon : une
brume les enveloppe qui noie toute la cam-
pagne. L'atmosphère est imprégnée de vapeur
d'eau. Il a plu et bientôt encore les nuages se
résoudront en pluie. La diligence se hâte et le
vert sombre de la prairie s'allie sobrement au
jaune délavé du caisson de la voiture.

22

BOUDIN

LE PORT DE TROUVILLE

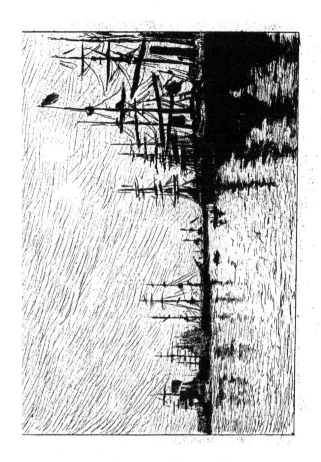

MM. BOUDIN ET LÉPINE

. Boudin, bien qu'il se soit affirmé animalier perspicace, fut surtout ému par la Mer. Il se plaît à redire les infinies perspectives de vergues barrant des ciels septentrionaux, les surgissements complexes de mâts, les larges bateaux ancrés le long des quais, serrés en d'exigus bassins, ou bien leur fuite rapide vers le large. Sa sincérité note aussi le sillage d'un canot, la cadence des vagues et les assombrissements soudains de la mer au passage des

nues. Ses études sont fort vivantes. Il relate
avec vigueur l'animation d'un port, les enche-
vêtrements de navires, les prestesses d'une
navigation fiévreuse. Il fixe par un dessin ra-
pide, toujours caractéristique, et par des tou-
ches hardies, ses visions intuitives, ses im-
pressions si délicates. Les paysages marins
sont ainsi restitués en leur exact aspect.

En un temps où les études de la nature n'é-
taient point encore vivifiées par une lumière
très chaude, M. Boudin fut l'un des premiers
à s'enquérir de clartés suffisantes. Il s'associa
efficacement aux efforts vers la peinture blonde
qui furent tentés depuis cinquante ans. Son
œuvre est comme un trait d'union entre l'école
de Fontainebleau et les lumineuses réalisa-
tions des impressionnistes. Avec Daubigny,
Troyon, Rousseau, il avait commencé à peindre
les aspects de la nature dans un jour équita-
ble. Puis, les impressionnistes développant les
recherches de leurs aînés par une observation
plus scrupuleuse encore et par une technique
susceptible de donner une lumière et des colo-
rations plus intenses, M. Boudin, au lieu de

s'arrêter aux formules acquises, se pénétra des procédés nouveaux. Ses toiles s'éclairèrent plus encore, et leur luminosité, si relative qu'elle soit, surprend, lorsqu'on songe que certaines d'entre elles datent de plus de trente ans. Ce peintre, qui apparaît comme l'un des précurseurs directs de l'impressionnisme, est assurément un artiste loyal, à la vision très personnelle. A ce double titre, il devait être représenté ici. Chaque pièce s'orne de vastes horizons marins peuplés de mouvantes flottilles.

Au loin, les gréements, les mâtures s'enchevêtrent tandis que, droit sur sa quille, entre les parois vides d'un bassin de radoubage, un haut bateau domine de sa masse les minuscules ouvriers qui grouillent sous ses flancs. — Des pêcheuses sont accroupies sur le sable en des poses lasses ; d'autres, dressées sur la grève, interrogent le large où des voiles blanchissent. — Les proues des bateaux unissent leurs colorations clinquantes entre des parapets gris. — La vague semble rouler sous le vent qui enfle les voiles, accélère la course des nues. C'est à tous les points de l'horizon une mobilité fié-

vreuse. — Sur les flots calmes, des trans-
atlantiques énormes attendent la marée, im-
mobiles et longs, en des attitudes énigmatiques
de sphinx. — Là, c'est un tragique coucher
de soleil, crevant de ses feux un lourd voile
de nuages pour ensanglanter l'horizon noir.
Les vagues déferlent sur la grève où s'enlize
une sombre carcasse de bateau. Rivage de dé-
solation. — Des enfants, vêtus de claires étof-
fes, s'ébattent sur le sable, mêlent les sou-
plesses de leurs jeux et les notes vives de leurs
costumes. — Des laveuses, en file le long d'un
ruisselet, perturbent son onde de leur labeur.
Des mâts, surgissant au-dessus des rives af-
faissées, indiquent le voisinage de là mer.

On comprend que l'impression reçue soit si
fidèlement transcrite, quand on connaît les
croquis de M. Boudin, si francs, si expressifs
en leur sobriété. Ils montrent la souple vision
du peintre et la spontanéité de ses émotions.

Une place de la Concorde, dans le chaud
ensoleillement de laquelle circulent de noirs
passants, témoigne de la probité artistique

de M. Lépine, qui interprète d'une façon personnelle les berges et les ponts de la Seine, et les coins pittoresques de Paris.

Il fut un des premiers qui s'intéressèrent à la vie des quais, au mouvement de la navigation. Le chargement des cargaisons, l'activité fiévreuse des mariniers et des hommes de peine, la mobilité des chalands entre les parapets abrupts, sous les arches encombrées, ont été pour lui l'objet d'études sincères. Cette science du bateau de transport, M. Lépine l'a mise dans ses marines. Il restitue prestement la physionomie d'un long voilier, la vacillante mobilité d'une chaloupe et ses matelots ne sont jamais les accessoires sacrifiés de ses paysages marins.

Les ruelles de bourgs qu'il a peintes pourront captiver plus encore par leur silencieuse intimité. Il sait les mousses et les lichens qui revêtent, sur les bas-côtés des chemins, les pavés inégaux ; il connaît les végétations parasites des vieux murs, et le mystère des jardins clos, révélés aux passants par les hauts arbres qui dépassent les murailles et emplissent la

ruelle de leurs frondaisons. Il interprète, avec
un très grand sentiment de la paix provinciale,
les portes basses, inquiètes, sournoises, des
petites villes, la molle allure des gens sans hâte
qui flânent aux portes et recueillent des can-
cans. M. Lépine a compris la philosophie de la
solitaire lanterne, se balançant au tournant
d'une rue déserte et l'hostilité des portails fer-
més.

Ses études, vivifiées par une lumière assez
intense, ont toujours du caractère et de plus en
plus elles tendent vers la vie, le mouvement,
la clarté.

LÉPINE

———

L'ESPLANADE DES INVALIDES

ARMÉE

L'ESPLANADE DES INVALIDES

PASTELS DE MISS CASSATT — GOUACHES DE M. PISSARRO

PAYSAGES DE M. CLAUDE MONET

FEMMES ET PORTRAITS DE M. RENOIR

ES deux dernières pièces de la ga-
lerie Durand-Ruel s'ornent pres-
que exclusivement d'œuvres de
MM. Monet, Pissarro et Renoir.
Toutefois, un pastel de Miss Cassatt met sa
chaste quiétude au milieu de ces exubérantes
harmonies de couleurs : Une femme aux che-
veux roux, vêtue dè bleu, tient embrassé son
enfant. Ses mains ont une prudence tendre à
serrer les délicates chairs laiteuses. Sa joue, en

23

une inclinaison caresseuse, frôle la tête du bébé et toute sa physionomie est comme béatifiée par cette étreinte. Le nourrisson, fanfreluché de rose, protégé par une bavette blanche à reflets bleus, se repose, confiant, dans le sein maternel. Ses grands yeux s'ouvrent, graves, sur le monde extérieur ; il a la belle assurance sereine de ceux qui ne savent pas.

Des paysages de Monet encadrent ce pastel. Sur un mamelon haut dans le ciel pur, un village, la flèche d'une église. Un fin gazon coiffe la crête du coteau qui, après s'être noblement incurvé, s'arrête à pic au premier plan. Des veines bleues et vertes strient harmonieusement la coupe abrupte du rocher, d'aspect orangé rose. De fines ombres violettes enténèbrent les anfractuosités de la paroi, tandis qu'une lumière douce caresse les veloutées verdures du tertre. Un blanc chemin circuite parmi des champs, des verdures, des bosquets, des maisons que des haies et des arbres enclosent. Au loin se dresse la masse violâtre et comme fluide de monts hautains dont la solennité contraste avec le rose et le vert ardent de la campagne.

Deux meules, illuminées par le folâtre éclat
d'un soleil printanier, étendent leurs courtes
ombres sur un tapis de fraîches végétations.
Ces ombres immatérielles et polychromes, dont
le violet assoupit sans l'éteindre là gaîté des
tons locaux, n'ont aucune dureté dans leurs
contours. L'ardent soleil, qui les détermine et
les encadre, s'unit savoureusement à elles, sur
le sol irradié, pour de resplendissantes harmo-
nies.

Entre des arbres légers, fleuris de tendre
renouveau, une masure basse, coiffée de chaume
moussu. Autour de sa vétusté agreste, un ra-
dieux tapis dont les tons éclatants et purs s'as-
socient en prestigieux accords exaltés par la
lumière : c'est un champ de tulipes aux vives
efflorescences. Les plates-bandes infinies allon-
gent parallèlement leurs teintes diverses. Des
pétales écarlates fulgurent à côté d'un champ
d'or, de massifs mauves et blancs. Des ver-
dures, dont les tons sont rigoureusement en
valeur avec l'intensité des corolles de chaque
planche, en pacifient l'éclat. Au premier plan,
la fleur virginale des nénuphars émerge de

nappes calmes qu'une lumière frisante vient
caresser. Un ciel d'azur limpide, où floconne
un vol de légers nuages, surplombe cette
éblouissante fête de couleur.

Des rocs audacieusement campés surplom-
bent la mer que la pureté d'un ciel d'été teinte
d'azur. Des voiles blanches gaîment se meuvent
sur la masse immense. Les rochers sont tapis-
sés de végétations vivaces, de touffes drues qui
ondulent et se courbent sous la brise, tandis
que les robes claires des promeneuses volettent
et claquent.

M. Monet apparaît, dans cette toile, un pein-
tre perspicace de la figure et des attitudes hu-
maines. Ses personnages, restitués en des po-
ses caractéristiques, se mouvant avec l'aisance
d'une anatomie logique, sont liés intimement
au décor dans lequel ils évoluent. Une àtmo-
sphère identique baigne leur silhouette et les
aspects du paysage. Leur tonalité est, dans une
égale mesure, influencée par la diffusion as-
trale; les couleurs des vêtements et celles plus
intenses de la campagne, opèrent les unes sur les
autres des réactions simultanées; le vent qui

ploie un arbrisseau dans un sens, fait voleter
dans le même sens étoffes et rubans. Toutes les
lignes et toutes les couleurs concourent à l'har-
monie générale. Ainsi que les rameaux, si lé-
gers et si vivants dans l'immatérielle atmo-
sphère de réalité qui les enveloppe, les êtres
humains gardent au milieu de ces végétations
et dans la lumineuse mobilité de l'air, leur
importance autonome, leur caractère, leur
allure, leur existence agile. Des fillettes esca-
ladent un tertre ; la joie, la santé, la souplesse,
les respirations accélérées par l'ascension et la
brise, les exclamations haletantes et joyeuses
s'induisent aisément des attitudes. Le peintre
a saisi la correspondance entre le site et les
personnages qui momentanément y vivent, et
il a rendu l'intime de cette réciproque péné-
tration.

Quelques toiles de M. Camille Pissarro mettent
là leurs harmonies. Cette gouache : Sur un ter-
rain incliné en avant, une paysanne agenouillée
arrache des herbages. Comme le premier plan
est en contre-bas, le torse et la tête surbais-
sés semblent s'allonger. La femme s'avance

en rampant dans l'herbe épaisse, grassement
verte, qui s'étend au loin et se fonce de l'ombre
des arbres çà et là. L'horizon est lointain et les
belles clartés du jour luisent. — Un abreuvoir :
Trois vaches, rousse, blanche, brune, pertur-
bent par leurs piétinements la limpidité d'un
ruisseau. La bouvière, solidement campée,
s'appuie sur son bâton. A travers les branches
et l'argentin frisson de saules trapus, les rayons
transparaissent, mettent des reflets d'or et des
scintillements dans les vagues mouvantes. —
Une rase plaine qu'entoure un cirque de monts :
Des coulées de lumière plaquent leurs chaudes
caresses sur des étendues de prairies. C'est
la fenaison en une triomphale après-midi de
juin : lestement des femmes éparpillent, avec
des grâces de jongleuses, l'herbe desséchée,
impondérable, où l'air vague. Le groupe des
femmes a les ondulations circulaires d'une
ronde de sylphides : une fête de tons clairs. —
Puis des éventails : coquelicots et fleurs de prin-
temps éclatent joyeusement dans les massifs
d'un jardin qu'une palissade légère sépare de
l'immense campagne feuillue, et tout en fleurs.

CLAUDE MONET

MEULES A GIVERNY

CLAUDE MONET

MEULES A GIVERNY

— Les ràyons obliques d'un flambant crépus-
cule illuminent la pente douce d'une émi-
nence qui, surmontée, au lointain de l'hori-
zon, d'un village joliment groupé et de forêts
dont le soleil couchant dore les cimes, vient,
par une lente et insensible inclinaison, mou-
rir au premier plan. Les derniers feux de
l'astre lustrent de leur lumineuse caresse les
verdures, les toits rouges et les blanches mu-
railles des maisons.

Au milieu de ces splendeurs naturelles,
l'artificielle beauté d'une femme de Renoir.

Sur un sopha recouvert d'un tissu pelu-
cheux, dans les verdures duquel des fleurettes
rose, ponceau, décrivent gracieusement leurs
volutes, une femme est assise qui tient un livre
à reliure verte. Les panneaux de son ample robe
bleue sont ornés d'une broderie arabesquée.
Des paons au plumage somptueux et les mêmes
fleurettes chatoient sur les coussins que les
poses nonchalantes de la liseuse ont tassés.
Son petit soulier à boucle rose transgresse co-
quettement les volants de la robe. Un nœud
rose sourit dans le jais des cheveux.

Puis des portraits : sur une tapisserie ver-
dâtre à bouquets vieux-rose, la frêle gentillesse
d'une petite fille. Elle a l'attitude timide et gê-
née d'une enfant venue pour saluer des hôtes
inhabituels ou qui, contrainte, d'une voix
tremblante, va réciter une fable. Ses grands
yeux bleus étonnés regardent avec peur, ses
menottes se joignent et ses petites jambes
sont mal assurées. Volontiers elle fuirait, la
fillette, vers des raquettes et son jardin. Mais
qu'elle est exquise ainsi, avec ses cheveux châ-
tain doré rehaussés d'un ruban bleu, sa chair
de lait délicatement rosée et sa robe blanche
rayée de vert pâle! Les volants qui bouffent et
la large ceinture sont du même vert. Ce vert
tendre, ces chairs nacrées, le bleu des yeux et
du ruban, la blancheur des étoffes, le rose
pâle du teint constituent une symphonie gra-
cieuse et douce infiniment, qui a le charme
délicat d'un portrait de Lawrence. C'est une
interprétation imprévue, fort éloignée de la
manière habituelle à M. Renoir, manière qui
réapparaît en ce portrait voisin :

Près d'un massif de géraniums rutilant dans

une gamme de verts, une jeune fille brode, lé-
gèrement inclinée vers sa dentelle. Le soleil
filtre à travers les arborescences et des gouttes
de clarté se meuvent sur les étoffes, au gré du
balancement des ramures. Les épaules et les
bras de la jeune fille sont très dégagés du corps
pour que les mains, si mobiles dans le jeu
alerte du crochet, conservent leur aisance. Un
chapeau à revers grenat coiffe de lourds che-
veux noirs lustrés, qui, serrés pourtant sur la
nuque par un ruban mauve, épandent large-
ment leurs boucles et ruissellent sur la robe
bleue. Les grands yeux de jais ont un caressant
éclat dans la fraîcheur du teint. Les sourcils
abondants et rapprochés, les longs cils en avi-
vent la splendeur. Et les lèvres, que la fièvre
du travail entr'ouvre gracieusement, ont l'allé-
gresse d'une fleur épanouie. C'est une merveille
d'éclat, de beauté jeune et de fraîcheur.

Voici encore la physionomie expressive et
vivante de deux jeunes hommes en costumes
lilas et bleu sombre sur fond de verdure. —
Puis des voiliers se reflètent, un jour d'été, dans
l'eau limpide.

24

Un printemps de M. Sisley : l'essor des ver-
dures chante sous la chaude caresse de l'astre ;
un arbre se pare de fleurs. Mais çà et là des
rameaux noirs encore des autans, des givres et
des pluies rappellent les gésines hivernales et
l'engourdissement. Et, par M. Serret, l'idyllique
bonheur de deux petits enfants jouant du pi-
peau au pied d'un grand arbre. Enfin, une
cueillette dans des champs immenses et un
intérieur placide de paysans, par M. Pissarro,
complètent ce décor.

Les moindres recoins de l'antichambre res-
plendissent encore de magnifiques harmonies :
De M. Monet, des falaises, des flots, des ro-
chers s'estompant dans de subtiles brumes
gris argent, l'éclat sonore de voiles sur l'azur.
— De M. Renoir, une femme dont un éventail
rose et bleu clair rafraîchit la grasse beauté ; un
trottin qui, sur le seuil de l'atelier, sa prison,
jette à la rue un dernier regard mutin ; une tête
de femmelette, gracile et naïve, dont le teint
rose sourit dans la gamme bleue de sa toilette ;
et, au pastel, un croquis de femme nue assise

au bord de l'eau. — De M. Pissarro, une femme
tricotant, d'un dessin très caractéristique ; le
labeur de paysans dans les champs ensoleillés.
— De M. Sisley, la tristesse, le grand silence
et l'immobilité d'un paysage de neige. — De
John Lewis-Brown, un mail-coach et des
caisses de voiture vermillon parmi les ver-
dures intenses d'une forêt, et des soldats, aux
uniformes polychromes, traversànt un gué. —
Sur le panneau le plus éclairé, le THÉ de Miss
Cassatt : une dame, de rose vêtue, assise non-
chalamment dans un fauteuil vert, tient dans
ses mains gantées une petite tasse. Des iris,
des hyacinthes font une auréole à sa tête sou-
riante.

CLAUDE MONET

ÉGLISE DE VARENGEVILLE

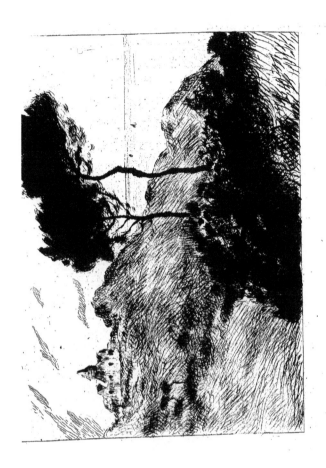

L'ART DE DEMAIN

ELLES sont les œuvres incluses en
ce home et qui font de lui un
glorieux Temple d'Art.

Ce ne sont pas des toiles d'é-
poques et d'écoles diverses, réunies au hasard
des rencontres : c'est l'affirmation grandiose
de l'effort vers le Beau que certains artistes
indépendants tentèrent à un moment donné,
en dehors de la tradition et des formules
acquises. C'est la brillante représentation
d'un instant de l'évolution artistique, le mu-

sée de l'Art de ces trente dernières années.

Les tendances de l'époque à venir sans
doute seront dissemblables. On pourra, ainsi
que le veulent les perpétuels recommence-
ments cycliques, s'éprendre d'un art plus phi-
losophique, plus intellectuel. Une mystérieuse
peinture de rêve succédera momentanément
à ces splendides évocations de nature dont la
plupart dépassent déjà, par leurs synthèses
savantes, l'immédiate et fruste réalité. Telle
aurore de M. Pissarro, telle marine de M. Claude
Monet nous semblent, en effet, aussi sugges-
tives que représentatives. De leurs chaudes
harmonies se dégage la Pensée; le rêve s'en
essore. Le grand mystère de la nature est par
elles rendu. Pourtant, ces prestigieux évoca-
teurs des beautés matérielles n'ont sacrifié,
pour cette idéalisation atteinte, ni une vibra-
tion de lumière, ni un accord de tons, ni une
signification de lignes, en un mot aucune des
qualités plastiques constitutives de la beauté
picturale.

N'est-ce point aussi de la peinture de rêve
que les interprétations somptueusement déco-

ratives et les savantes synthèses des nou-
veaux venus de l'Impressionnisme? La nature
dégagée par eux de toute contingence, inter-
prétée en logiques harmonies de tons et de
lignes, pour une expression totale de son carac-
tère, donne, en outre d'une joie plastique,
d'intimes émotions d'ordre intellectuel.

Les annonciateurs de l'Art à venir, c'est-à-
dire de l'Art mystique, symbolique et décoratif
exclusivement, innovent moins qu'ils ne le
pensent. L'évolution dont ils se targuent a été
depuis longtemps commencée par les premiers
impressionnistes eux-mêmes. Les nouveaux
venus ne font que la continuer systématique-
ment, selon une esthétique toute philosophique,
avec une recherche très intentionnelle de Pen--
sée et de Rêve. Mais les tendances récemment
manifestées par ces peintres de la suggestion,
du symbole et du mystère font appréhender
que leurs théories préconçues ne les entraînent
à des recherches trop voulues de l'Idée, au
détriment de la pure beauté picturale, et qu'en
plus, justement préoccupés d'interpréter la
nature dans un sens ornemental, ils ne sacri-

fient le caractère et l'expression à leur souci de
compositions décoratives. L'interprétation or-
nementale n'a de grandeur que si elle est issue
d'un dessin suffisamment descriptif et d'ac-
cords de couleurs normales, de même que la
sensation de mystère ne doit pas résulter d'un
procédé conventionnel et manifestement voulu,
mais sourdre, par surcroît, d'une composition
belle de sa seule beauté plastique, en de-
hors de toute intention. Et il semble qu'on
tende à éluder exagérément les aspects physio-
gnomoniques du monde extérieur.

Mais des talents s'affirment, puissamment
pondérés et logiques, qui réalisent de nobles
ornementations d'après les authentiques as-
pects de la nature. Ils préfacient l'art de de-
main.

Nous saluons avec joie l'aurore de cet art,
car il ne sied pas que les nouveaux venus
demeurent asservis aux formules des aînés.
Feront-ils mieux ? Notre désir d'émotions hautes
veut que nous l'espérions. A tout le moins, se
doivent-ils à eux-mêmes de faire autrement.

Mais, sans préjuger de l'avenir, il nous a

paru intéressant de délimiter cette glorieuse
phase de l'évolution picturale : l'Impression-
nisme. Elle est digne de notre admirative at-
tention, et nous pouvons rationnellement
croire que, aux yeux de générations futures,
elle justifiera cette fin de siècle dans l'Histoire
générale de l'Art.

INDEX DES NOMS CITÉS

TABLE DES EAUX-FORTES

RODIN

SISLEY

TABLE DES MATIÈRES

26

IMPRIMÉ

PAR

CHAMEROT ET RENOUARD

19, rue des Saints-Pères, 19

PARIS

Lightning Source UK Ltd.
Milton Keynes UK
UKHW021219241118
332794UK00011B/1334/P